河北

場所のこころとことば

デザイン資本の精神

文化科学高等研究院出版局

知の新書
007

場所のこころとことば

目次

Senkō hanabi

三度目の中国は船で渡った。博多港から上海まで、行きに四十六時間、帰りに四十時間。上海滞在中も、すべて船中泊なので中国大陸にいる時間よりも船の中にいる時間の方がずっと長い一週間だった。しかし、それはそれで飛行機の旅では味わえないことがいろいろあった。

まず、時間と空間がいつも手の中にあった。東シナ海から長江へ入ると、海の色が紺色から黄色へと変っていく。さらに、船は支流の黄浦江へと進み、上海の街並が徐々に見えてくる。時間の流れと空間の移動が、飛行機でのそれのように人間の許容範囲を越えていない。飛行機へ乗り込む時に無意識に起こる、何とも言いがたいイヤな気持ちは、揺れるのが怖いからとか、墜落したら死ぬからとか、そんな具体的なことではなく、これから放り込まれる空間と速度(付いていけない時間)に対して本能的に起こる拒否反応ではないかと思った。

船の中では時間がある。バーやティールームがいくつもある。おもしろい話を聞いた。今、日本独自の線香花火を作る職人は二人しかいないそうだ。福岡県八女市に住み、もう二人とも七十歳を超えている。跡を継ぐ者は誰もいない。こよりを綯って、先

に火薬を詰める。これには独特の技術と勘がいる。全部手作業である。私達が楽しんでいたあの線香花火は、すべてこの二人の老人によって作られていたのだ。そして、一人の男がこの老人の前に現れなければ、線香花火は日本の夏の夜から完全に消えてしまう運命にあった。

横地さんという福岡の貿易商である。彼は、線香花火の作り方を中国で教えてくれ、と老人に頼んだ。中国で線香花火を作り輸入し、その販売権は老人に一切渡す、という条件だ。かくて、老人は中国へ渡り、線香花火の作り方を多くの後継者に伝授した。日本の小さな伝統文化は、中国人の手によって守られることになった。

安価な日本の庶民文化品は、こうでもしなければ残ってはいかないだろう。横地さんの方法は完璧だと思った。日中交流の思いがけない形があった。

船はゆっくりと進んでいた。

Yūenchi

　フロリダのブッシュガーデン。アメリカで最大の販売量を誇るバドワイザーを造っているアンホイザー・ブッシュ社のビール工場そのものを巨大な遊園地の中に収めてしまった所である。日本にある、いわゆる遊園地と動物園とサファリパークとシーワールドをいっしょにしたような広大なもので、工場もその一隅にあり、自然に見学ができるようになっている。

　ウィークデーで、学校が休みの時期でもないのに、ものすごい人である。遊園地内の乗物はどれも長蛇の列。ところが一箇所だけ数人しか並んでいない乗物があった。東京の豊島園にあるフライング・パイレーツ（船が空中で左右に揺れる乗物）と同じ形をしていた。僕は、こういうのが大好きで東京ディズニーランドには、もう二十回行った。スペース・マウンテン（真暗闇の中を走るジェットコースター）には立て続けに七回乗ったことがある。東京ディズニーランドの敷地内の地理は、完璧に頭に入っていて、案内図がなくてもトイレの場所までわかる。アトラクションのナレーションも、ほとんど覚えている。とにかく遊園地が大好きなのである。

　ところで、その乗物であるが、乗ってみてなぜ列が少いのかよくわかった。フライン

グ・パイレーツのように左右に揺れるだけじゃなくて一回転するのである。しかも、真逆さまで数秒間空中に停止する。ポケットの中のコインがジャラーンと地上に落ちる音とともに、キャーという悲鳴が一斉にこだまする恐怖の乗物だったのである。これは数年前の話だから、今はもう東京・八王子のサマーランドへ行けば日本でも乗れる。

フロリダ半島は、ケープカナベラルの宇宙センターやディズニーワールドを筆頭に、数多くの遊園地やレジャー施設を持つ一大ハレ半島だ。ディズニーワールドの中にあるエプコットセンターは、各国で行われた万国博覧会の手本となった所である。ここでは、それが常時行われているのだから、その吸引力はすごい。施設内の日本レストランで、カナダから、三日がかりで車を運転してやって来たという家族に会った。ヘェーッと驚いていたら、逆に日本からわざわざ来たのかと驚かれた。そう言われればそうである。

今年も、大勢の日本人が海外で正月を迎えた。観光という安全な旅は、数日後には平生の生活を保証してくれる。遊園地の安全だが危険そうな乗物も、数分後には平静の状態を保証してくれる。この「また、もどれる」という心理のギリギリの所まで人は非日常を楽しむのであろう。

Katsudon

東京の有楽町に、たまに行くトンカツ屋がある。カウンターだけの小さな店で、十人ぐらいしか入れない。カウンターの向うでは、店のおやじさんが、たぶん奥さんだろうけど二人で、肉に衣をつけたり、それを油で揚げたりと、トンカツが皿に盛られるまでの全行程が覗ける。まあ、そういう店はいくらでもあるし、この店のトンカツがとびきりうまいわけでもない。

昼休みをちょっと外して、その店へ入った。客は誰もいなかった。私はこの店ではいつも「カツドン」を食べる。というのは、事務所の近所にうまいトンカツ屋があって、トンカツを食べたい時は、いつもそちらへ行くのだが、その店には「カツドン」がメニューにないのである。だから、「カツドン」を食べたい時だけ、この店へ来ることにしている。

店のおやじに「カツドン」と注文した。「あいよ」という威勢のよい返事とともに、肉に衣をつけ、玉葱を刻みだした。私の「カツドン」が、ほぼ出来上がったころ、公務員風の男が店へ入ってきた。男も「カツドン」を注文した。しかし、それに一言付け加えたのだ。「玉葱を多くしてよ」と。おやじは「あいよ、玉葱を多くね」と、気前よく答えた。

「くそっ、ああいえば玉葱を多くしてくれたんだ。でも、あいつは常連みたいだからな」

10

などと思いながら、何か損したような気持ちで自分の「カツドン」を食べていた。私の腰かけている位置が、ちょうどまな板の前だった。おやじは、男の玉葱を刻みました。ところが、その玉葱の分量は私のと、まったく同じで、ただ薄く切って枚数を増やしただけだったのである。

そして、その玉葱の二、三枚をカツの上の方にパラッとのっけたのだ。おやじは「玉葱が多すぎて、上まで来ちゃったよ」といいながら男に差し出した。男は「ありがとう」といいながら幸せそうに箸をつけた。

私は、おやじがとった行動に、妙に感動をおぼえた。おやじは、商売というものをよく知っているなと思った。ひとかけらの玉葱という物に対してとった正確な判断によって、私も男もおやじも、すべて満足したのである。

私には「お客さん、多く入れてくれっつっても量は同じなんだよ」というサインを送っていた。男は、当然量が多いと思って満足して食べている。おやじは、玉葱を損しなくてすんだのである。

TAXI

先日乗ったタクシーの運転手は、いやに愛想がよかった。

「お客さん、遅くまで大変ですね。接待ですか。明日も早いんでしょう。いくらも寝る間がないですね。私なんか明日は明番だからいいんですけどね」。

私達の仕事は、どうも夕方あたりから盛り上がってくる傾向にある。その後、一杯やって帰るとタクシーで深夜の帰宅となるのである。別に接待というわけではなく、その夜もそんな日の延長だった。少々酔いが回っていたせいもあって、運転手に話を合わせることにした。

「いやあ、接待で酒を飲むのも大変だよ。無理やりカラオケ歌わされちゃってさ。お得意さんは、酔っ払ってるからのれるだろうけど、こっちはほとんどシラフだからね」。

「そうですか。酒を飲むのも大変ですね。私なんか、銀座のクラブってやつに一度行ってみてえと思っているんですけどね」。

「やめといたがいいよ。高い金とられて、こっちがホステスに気をつかってさ、昔とくらべるとずいぶん質が落ちたね」。

現在、東京都区内にタクシーは約四万台、だから毎日乗っても、同じ運転手の車に乗

ることはまずない。

いつも、見ず知らずの男と二人きりになるのであるから、そこには多少の緊張関係が生れる。概して、運転手の態度はよくない。この夜のような愛想のよい運転手にあたることはめったになかった。

ところが、数日後にまた愛想のよい運転手のタクシーに乗ったのである。このところ運転手を雇う基準が厳しくなったのかな、と思っていたら、ある時ハッと気がついた。

ふだん私は、ラフな格好をしているが、なんとこの二回ともスーツを着て、ネクタイを締めていたのだ。

次にタクシーに乗った時、運転手にこの話をした。

「そりゃあそうですよ。いつも乗せるのは知らない人でしょう。外見で判断するしかないんですよ。きちっとしてりゃ、まともな人だと思うじゃないですか。わけのわからない時は、無視して黙っているか、相手にならない方が無難ですからね」。

人も国も、常識的情報による先入観とイメージで判断している場合が多い。いったん悪印象を持つと、関心度を小さくし視界から消してしまう。

Mori

大分県の宇佐神宮は、広大な敷地を有する伊勢神宮に次ぐ日本第二のスケールの神社である。さまざまな樹木が生い茂る神宮の森へ油絵の道具とキャンバスを持ってたびたび出かけた。神宮の森は、じつに多くのことを教えてくれた。

私は、森の木を微妙に違う緑色をした塊としかとらえないで描いていた。魅力のない絵であった。何かが描けていないなと思っていた。

ある風の強い日だった。森はざわざわと音をたてて揺れていた。

海だ。森は空気という海にすっぽりと被われている。風に傾ぐ幹を支え、またもとの安定した姿勢に戻そうと必死にもがいている。木は常に動いている。風が吹かない日でも、微妙な空気の流れの中でいつもかすかに動いていた。森は生きていたのだ。

その夜、教科書がわりに見ていた「油絵の描き方」という本を破り捨てた。その本には〝樹木の葉の色は、種類、季節によって異なる。それをよく観察し、木はひとつのマスとして捉え表現する〟と書いてあった。

嘘である。描くことは、見ることであり、事物を知ることであり、生命を理解することであるはずだ。理解した上で自己のイメージを表現する行為である。あるいは、それ

らを描きながら知っていくことである。

嫌な話を聞いた。小学校の図工と音楽の時間を廃止するというのだ。学校が週休二日制になると、土曜日の四時間分がなくなってしまう。その場合、国語、算数、理科、社会、体育を減らすわけにはいかないから、子供にあまり必要のない？図工、音楽などを外してしまうとのことだ。

公立小学校の場合、担任の先生が図工も音楽も教えるのが普通である。先生の多くは、図工と音楽が苦手なのだそうだ。今でも、実際にはたいして力をいれてやってはいない。だから廃止してもよいのでは、ということになったらしい。

日本は、だんだん嫌な国になっていくなと思った。いったいどんな子供が育っていくのだろう。生きる喜びを知らない、生命の尊さを知らない、イメージの貧困なそんな日本人ばかりになっていくのだろうか。

絵には、先生や教科書はいらない。授業がなくてもよい。しかし、生きる上で大切なことを知る手立てにはなる。そのことだけは教えてほしい。

NENGAJÔ

この写真は、日本ベリエールアートセンターの今年の年賀状です。自分でいうのもなんですが、毎年ベリエールの暑中見舞と年賀状を楽しみにしている人が多いと聞きます。すぐにわかる駄洒落っぽいものから、よく考えないとわからない難解なものまで、手をかえ品をかえ出しています。難解なものになると、事務所に電話が殺到します。

今年も、やはり悩み抜いた人から電話が次々とかかってきました。そこで、電話して聞くのがくやしくて、理解できない自分のイメージの貧困さを責めながら、今でも考え込んでいる人のために、ここに解答を一挙に公開します。

【解答】まったく意味がないのです。

えっ、そんな人騒がせなと怒らないで下さい。だいたい、すべてのものに意味があると考える方がおかしいのです。

それでも、まだ納得しない。何かあるはずだという人のために、じつは事務所の三人のコピーライターに、この年賀状の意味を考えさせました。それで、一番良かった野口武の解答を採用することにしました。以下は野口の解答です。

「打てば響くベリエールということをいいたいのだな。タンバリン儲かる年にしたい、

16

という縁起のよい年賀状にちがいない。映画『バタリア
ン』の向こうを張って、ホラー調に攻めて来たナ。タンバ
リンは世を忍ぶ仮の仮のフレーズ。カエルの方に重点を置き
『広告の原点にカエル』という意味を表現しているのかな。

タンバリンにもカエルにも何の意味もないが、きっと意味
を聞いてくる人がたくさんいるに違いないとふんで、そこ
からコミュニケーションを成立させようとする高度な年賀
状ではないだろうかなど、さまざまな解釈ができます。

いずれにしても波乱に満ちた一九八八年を象徴する年賀
状であることは確かです」。

というわけでしたが、さらにイメージを飛躍させて、真
に迫る解答を創造された方がいましたら、ご一報下さい。

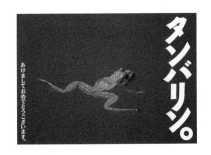

タンバリン。

あけましておめでとうございます。

NENGAJÔ 2

先日、小学校時代の友人のA君が久しぶりに上京してきた。A君は郷里で意欲的に不動産業を営んでいる。今回の上京は、首都圏の宅地開発の様子や、建物の質や造作などを見聞するのが目的だった。

郊外の住宅地を二人で歩いている時の、彼の視点は私とはまるで違っていた。「この新しい家は、ほとんど外国製の建材で作っているね。国内の建材を使うとすぐに単価が分るから、高くとれないんだよ。外国製だと値段が分らないからね」。「あの壁面に使っている石があるだろう。あれは、もともと墓石用として安く輸入されたものなんだ」などと次々におもしろい事実を話してくれた。

通りがかりに、六億八千万円という値段がついている建売住宅に二人で入った。家の中を覗いてみた。まったく余裕のない間取り、一見豪華に見えるだけで窒息しそうである。たとえ金があっても（もちろんそんな金はないが）とても買う気はしない。

A君が「これが六億八千万円かねえ」と溜息をついていた。「こんな変な家を地元で建てるなよ。物を売るというのは社会的責任があるんだから」というと、彼は「うん。これは、もう犯罪だな。東京が、こんなにひどいとは知らなかった。僕は、ちゃんとがんばるよ。

しかし、多分この家は売れないんじゃないかなあ。みんなも分ってきてるよ」。

帰りぎわにA君が、「実は、河北君には絶対聞くなといわれたんだけど、あの今年のきみから貰った年賀状の意味なんだけど、こういう解釈でよいのだろうか」と、いいだした。

私の年賀状をうけとった郷里のA君を含めた友人が集り、謎解きをしたのだという。

そして、間違ってたら馬鹿にされるから、私には解答を聞くな、といわれて来たらしい。

「絵の方はゆったりした流れの中にカエルが、ボーと浮いているね。キャッチフレーズが『タンバリン』だろう。だからこういう解釈をしたんだ。タンバリンは単調なリズムしか刻まない。だから、リズムをカエル。つまり、単調に世の中の流れにフワッと浮いているだけではダメだ。世の中の流れが変化していることをもっと自覚し、自己変革をしていかなくてはいけない。そういうことを言いたかったんだろう」と、A君はいった。

私は感激で涙が流れそうになった。本当は、ほとんど意味のなかった私の年賀状（第六号参照）に、最高の解釈をしてくれたのだ。

モノを世の中に創り出すということは、たとえ私的なことにしろ、重大な責任があるのだ、ということを改めて認識した。

DENCHÛ

ロンドン、パリ、ボンなどの都市には、すでに電柱はない。百パーセント地中に埋設されている。ニューヨーク、ベルリン、ミュンヘンでも七十パーセントの電柱が地中化された。

一方、日本では東京が二十二パーセント、大阪二十一パーセント、京都にいたっては、わずか七パーセントの地中化率である。どのぐらいの電柱が国内にあるかというと、四人のために、なんと一本の割合で立っているのである。

人間の発想は、環境に左右される。日本人のとげとげしくて、忙しない態度や発想は、ひょっとしたら、この電柱と電線のせいではないかと思うことがある。わずかながら地中化された都市の一角から、ふと見ると、自然がすうっと近づいて来るのに気がつく。今まで、電線で立ち切られていた山や林の表情がやさしくなるのである。

スペインのグラナダから、車で二時間ほど走ると、ジプシーの村がある。この一帯は地形がアメリカ西部によく似ており、マカロニ・ウエスタンの格好の撮影地にもなっている。

この地域に定住するジプシーは、なだらかな丘の斜面に横穴を掘り、そこに白い壁と

窓を取り付け、入口にはドアのかわりに長い布をたらした簡単な住居に住んでいる。

村の中を散歩していると、いつの間にか、住いの屋根の上を歩いていたり、その屋根の上に、隣りの家の玄関があったり、とにかくのんびりとした村である。

マカロニ・ウエスタンの撮影隊は、このジプシーの村をアメリカ・インディアンの村に見立て、数々の映画を撮ってきた。それは、彼らにとって最大の収入源でもあった。

暮しが少しずつ変ってきた。村には電気がなかったが、映画で潤った金で電気を引いた。電柱が立ち並び、住いに電線が引かれた。

しかし、皮肉なことにこの頃から撮影隊がぱたりと来なくなった。電柱が邪魔で映画の撮影ができなくなったからである。彼らの収入の道も閉ざされた。電柱と電線はあるが、電気は来なくなった。また、昔の暮しにもどってしまったのである。

この村の長が、少し深く考えて、電線を地中に埋めてしまえば、なんでもなかったのである。ロンドンやパリでは、電線は地中化するものだという発想が最初からあった。

ちょっとした判断のミスが、街も自然も、人間の歴史さえも変えてしまう。

NAMING

昭和四十八年秋、長男が生れた。名前をつけなければならない。新商品のプランニングやネーミングは私の本業である。商品は中味の品質が良くなければ当然売れないが、まあそれは徐々に改良していくとして、当面の課題はネーミングである。一度聞いたら忘れられない。好感が持てる。息の長い商品だから、その時代だけ通用したのでは、すぐに古くなる。何十年も先の事を見越して考える必要がある。将来は海外に輸出されるかもしれない。そのふうに育っていくのか見当がつかない。将来は海外に輸出されるかもしれない。その時に、ネーミングを変更しようとしても基本的には不可能である。時間がない。決断まで七日間である。

まだまだ条件があった。スポンサーである母親が納得しなければならない。親戚一同もある程度納得させなければならない。そして、もうひとつ苛酷な条件が加わった。字画である。お祝いに来た叔母が、河北にはこの字画の文字でなければならないと、ことこまかにメモを残していった。常用漢字と人名漢字の中から、これらの条件に合致する文字を探し出さなければならないのである。

ネーミングのコンセプトをたてた。平凡な名前ではないこと。青少年時代、友達から

呼び捨てにされる名前であること。ローマ字で綴った場合、きれいに決まっているこ
と。日本的、東洋的であること。強くたくましい感じがすることなどである。

「鉄斎」という名前をつけた。ローマ字でTESSAI。なかなかであると、私は思った。

ところが、賛否両論。「良い名前だ。きっと金持ちになるよ」、「年頃になってデイトす
る時、かわいそう」、「年寄りみたいだ」などなど。

お湯を使わせている時、助産婦さんが「秀也ちゃん、秀也ちゃん」といってあやしてい
るのには驚いた。鉄斎とは私の名前だと思いこんでいたのである。当時としては、秀也
の方が、はるかに現代的な感じがするのだから無理もないことである。

こうして、世間の荒波を渡り出した鉄斎も中学三年生。「ちょっと前まで、僕は弘と
か敏夫とか普通の名前の方が良かったな、と思っていたけど、最近は鉄斎という名前が
気に入っているよ」と、本人は名実ともに河北鉄斎となったのである。時代の中で、漢
字の意味もイメージも常に変化していく。先取りしたつもりであるが、はたして運命や
いかに。なお次男は「金剛」とつけた。

JAPONISME

パリに続いて、東京上野の国立西洋美術館で、「ジャポニスム展」が一九八八年九月二十三日から十二月十一日まで開かれた。

三ヶ月近く開かれた、この展覧会は新聞、雑誌、テレビ等の報道により尻上りに人気を呼び、私も遅ればせながら見に行った。

いちおう美術大学を卒業しているから、日本美術が十九世紀の西洋美術に大きな影響を与えたことは、もちろんよく知っていたし、どんな作品が、この展覧会に並べられているかも想像できた。

十二月七日、閉会の五日前の午前中、国立西洋美術館に出かけた。JR上野駅公園口を出ると、右斜め前に美術館はある。いやな予感がした。ものすごい人が、改札口から美術館の方向へ掃き出されて行く。

案の定、ほとんどの人が「ジャポニスム展」へと向っていた。入口ではハンドスピーカーを持った二人の係員が「入場券を持っている人はこちらへ」、「入場券を持っていない人はこちらへお並び下さい」とがなっている。まだ開館から一時間もたっていないのに超満員。ウィークデーの午前中ということもあるだろうが、観覧者は大部分が中年女性である。

24

私は、この会場の観覧者達を見ながら、おやっと思った。普通の美術展の作品を見る時の表情や態度と明らかに違うのである。

名品とか傑作とか言われている作品を鑑賞する時には、だいたいこんな姿勢になる。腰をちょっと引き、膝をゆるめ、顔が少し作品の方へつき出る。目には真摯さがあふれている。

ところが、この会場の人達は体がやや後方に倒れ、あごを引き、目には満足感があふれているのである。

ゴッホやゴーガンやマティスやセザンヌが描いたあの有名な作品までが、日本美術の影響だったのかという驚きと、日本人としての誇りの回復からくる自然な感情が表情や態度に表れたのだろうと思う。

たとえ、一時代であったにせよ、絵画だけではなく建築もインテリアも工芸も、じつは西洋人は日本人に多くのことを学んだんだ、ということをこの展覧会は実証してみせた。文化の面では世界から馬鹿にされている日本人にとって、面目躍如の瞬間だったのである。

しかし、それは百年も昔の話である。日本文化を捨て、西洋文化を学び続けてきた現代の日本人が、はたして新たに文化的影響を世界に与えることができるだろうか。

HANKO

子供のころ、家の斜め前に判子屋さんがあった。店の裏に置いてあった木のごみ箱の中には、ゴム印の切れっ端や、彫り間違えた判子や木片、試し捺しした紙片が捨ててあった。

店の人の目を盗んではごみ箱の上蓋を開けて判子の切れっ端を頂戴していた。が、ある時店の若い職人に見つかってしまった。

「そんなもの何にするんだ。秀ちゃんは判子が好きなのか」と彼はいった。

「うん、これを馬糞紙に捺して遊ぶんだよ」と私は答えた。

「そんな人のじゃしょうがないだろう。今度河北秀也というゴム印を作ってやるよ」

「ほんとに作ってくれるの」

「親翁のいない時、こっそりな」

「約束だよ」。私は夢のようだった。判子は大人しか持てない大切なものである。子供の私がそれを持つ。最高だ、と期待に胸をふくらませていた。

しかし、いつまでたっても若い職人は作ってはくれなかった。

「親翁がうるさくてさ、俺も失敗ばかりしてるし余裕がないよ」といいながら、失敗し

26

た判子の切れっ端をくれた。

けっきょく彼は作ってくれなかったが、思いがけなく自分のゴム印が手に入ることに
なった。小学校六年生の卒業の日、通信簿や出席簿などに使っていためいめいのゴム印
を担任の先生がくれたのである。六年間使ってきたゴム印だから、文字はかなり摩耗し
ていたが、私のコレクションに初めて本当の判子、意味のある判子が加わったのであ
る。自分の名前の印影に、数々の印影を意味ありげに組合せて遊んだ。

判子屋の店先に、くるくると回転する三文判のショーケースがあった。河北はかなり
めずらしい名字で、普通は三文判にはない。ところがこの判子屋には河北という三文判
がちゃんと並べてあった。多分、私の家でひょっとしたら買うのではないか、と作った
のだろうと思う。

社会人になって久しぶりに故郷をおとずれると、判子屋は健在だった。ごみ箱は木製
からポリバケツに変っていたが、三文判のショーケースは昔のままだった。私はあの判
子が、まだあるかな、と思ってのぞき込んだ。少し古ぼけてはいたが、私が買いに来る
のをちゃんと待っていてくれた。今でも大切に使っている。

HOTATE

友人のガラス工芸作家、石井康治君は青森市にある北洋ガラスという会社で作品制作を行っている。もともとこの会社は漁に使うガラス製の浮き玉を作っていた所で、今でもその時代の設備や技術を生かして、手作りのガラス器を作っている。

石井君は、この設備を使い、職人さんをアシスタントとして雇って手吹きガラスの作品を作り上げている。こういう手作りガラスの設備を持つ工場や工房は日本には数少なく、彼は一年のうちの大半を青森で過している。

私も数回行った。ガラスはともかく魚がうまい。日本全国魚がうまいところはたくさんあるが、青森の魚料理は、ただ新鮮であるとか、盛り付けがきれいだとか、そういう次元を遥かに越えて食文化としての成熟度がある。

ある時、「これが、青森名物の帆立のミミだよ」と、石井君から、長さ二十センチぐらいの細いスルメのようなものを渡された。

「うまいね、酒のつまみにいいね」。私は歯で噛み切って食べながらいった。

「うまいだろう。でも、そうやって食べるんじゃないんだ。こうやって手でぐるぐるっと巻いて、丸ごと口の中に放り込むんだよ。そして、舌の上で転がしながら食べる

んだ。やってみな」と、石井君。

なるほど、そうやって食べると一味も二味も味が良くなる。私は、すっかり帆立のミミのファンになった。石井君からダンボール箱で送ってもらった。食べ方の講釈をしながら人にすすめた。私のまわりでファンが急増していった。海外出張する時はいつも持って行った。かさばらないし、長持ちするし、美味だし、酒のつまみとしては最高だったのである。いつしか、東京でもかなりあちらこちらで売られるようになった。成田空港の売店でも見かけるようになった。

ここ二年ほど、帆立のミミを食べていない。石井君に聞いたら、「いやぁ、もういいよ」と笑っていた。私も、想像しただけで口の中に香りが広がって食べる気がしないのである。最初に出会った時は、これは私の一生の酒の友になるな、と思ったものだが意外と早い時期に飽きてしまった。

青森の料理というと、もてなすのに帆立料理が必ず登場してくるが、じつは地元の人達がふだん食べている魚料理の方が遙かにうまいのである。日常の中で長い時間をかけて蓄積した庶民文化にこそ、多くの価値が潜んでいる。そして、それを忘れている。

UTA

T薬品の元宣伝課長梶川富士雄さんの持ち歌の中でも、特にうまかったのが「青葉城恋唄」だった。早稲田大学時代コーラスをやっていただけあって、この手の素直な曲は、さすがに聞かせる。一晩飲み歩くと、どこかの店で必ず「青葉城恋唄」が登場してくる。

その夜も、大阪キタの曽根崎、堂島あたりをあちこち梯子していた。当時、私は西崎みどりの「旅愁」という歌をよく歌っていた。テレビ番組の「必殺仕置人」の主題歌である。

すでに、四、五軒は梯子した後だっただろうか。「アカンタ ーレ」という店に入った。この店はカラオケではなく、生バンドが入っている。テレビ関係者や芸能人などもよく来る店である。

もう、私達の持ち歌はほぼ出つくしていた。行く店、行く店がカラオケの店だから五、六時間も歌っていれば当然底は尽きる。私達のグループも相当酔いがまわっていた。

「秀ちゃん、最後に一発決めてよ」と、梶川さん。「いやあ、富士雄ちゃんこそ最後に青葉城!」と私はいった。ふっと目の前の席を見ると、西崎みどりにそっくりなホステスがいた。「じゃあ、彼女がそっくりなので、もう一度『旅愁』を歌うか」と、生バンドで歌った。

　私達が最後の客となり、ホステスもバンドの人達もいなくなった。ママが私のそばに来て、「ご本人が大喜びで帰りましたよ」と、いった。「えっ、なんのこと」と、私は聞いた。「西崎みどりさんですよ」と、ママ。「えーっ、あれは本人だったの」と、私はびっくりして酔いがほとんど醒めてしまった。本人だとわかっていれば、私ではなく彼女に歌ってもらいたかった。しかし、まさか本人の前で歌うなんて……。

　梶川さんが、仙台支店に栄転となった。仙台へ遊びにいった。「本場で『青葉城恋唄』を歌っているんでしょう」と、梶川さんにいったら、「いやあ、最近は『浪花恋しぐれ』しか歌わないよ」と、笑っていた。

　梶川さんによれば、人事が新しいポジションを決める時、ふだん何の歌が好きか、などということが影響するというのだ。「青葉城恋唄」ばっかり歌っていたから仙台赴任となった。だから今は早く大阪へ帰りたいので「浪花恋しぐれ」を歌っているとのこと。

　平成元年九月十一日、梶川さんが五十六歳の若さで亡くなった。今でも、さとう宗幸ではなくて、梶川さんの歌声で「青葉城恋唄」が聞こえて来る。

TENKI

私の事務所のMは雨男である。いっしょにどこかへ旅行すると必ず雨が降る。熊本県の阿蘇はもともと天気のあまりよくない所だが、晴れていれば外輪山の山並に囲まれた広大な風景が眺められる日本で一番スケールの大きな場所である。

当然その日も雨だった。それに霧がかって外は何も見えない。Mはバスの中で、みんなの冷たい視線を浴びながら、ひとり小さくなっていた。「ぼくは、阿蘇の景色を一生見ることはないだろうな」と、自他ともに認める雨男はつぶやいていた。

次の旅行はMは参加しなかった。しかし、その時も雨だった。だれかが言い出した。雨が降ると、「Mはすごいなあ。来なくても雨が降るよ」と、もうめちゃくちゃである。

すべてMのせいにされてしまう。

福井県は年間に晴れる日が六十日間しかないそうだ。県のプロジェクトを手伝っている関係でたびたび行くようになった。が、私が行く日は、いつも快晴なのである。「不思議ですねぇ。昨日まではすごい雨で寒かったんですよ。河北さんがいらっしゃるから今日は晴れると思っていましたが」と、雲ひとつない空を見上げながら、いつも感激される。

天気の良い日と悪い日では、景色も人の表情もまるで違う。北陸地方といえば、雪が降り積り、どんよりした鉛色の空と、それに呼応して無彩色の日本海が広がり、自然も人も暗い印象がある。

特に福井は、水上勉の小説や、自殺の名所である東尋坊、禅寺で有名な永平寺などがあり、さらに暗いイメージを持たれている。

しかし、私が行くのは晴れの日ばかりだから、まるでそれとは違う。真青な空と透き通った青い静かな海。おいしい米（コシヒカリは新潟ではなく、越前つまり福井が生んだ米である）、新鮮でうまい魚、カニ、イカ、貝類、ソバ。やさしくて、まじめな県民性等、良い印象しか持っていない。

県の人から「日本海側というと、どうもイメージが暗いので、これからは、このあたりを日本の西海岸といったらどうでしょうか」といわれて、つい賛成しそうになった。

今度は、ぜひMを連れて天気の悪い日に行かないと、福井を見誤ってしまいそうである。

S-KUN

小、中学校時代の友人、S君はとにかく悪かった。先生から叱られても、殴られても涙ひとつ流さない。きっと先生を睨みつけて、瞬きすらしないからまた殴られる。そのうち、バケツを両手に持たされて廊下に立たされる。S君は一点を見つめずっと立ち続ける。先生からどんな仕置を受けても決して屈伏などしない。そして反抗をくり返していた。

二十数年たってS君に再会した。S君は福井で著名な建築家、インテリア・デザイナーとして活躍していた。地域開発や地場産業の振興にも精力的に関わっている。私もS君の手伝いをするために、たびたび福井を訪れるようになった。

「子供の頃、先生になんで俺が叱られるのか、わからなかったんだよな。どう考えても自分の方が正しいし……。でも、河北君にもやっぱり俺が悪かった、とうつってたんだな」

「うん悪かったよ。相当なもんだったよ」と、二人で昔を思いだしながら笑った。

九州の福岡で生れ育ち、北陸の福井で生活するようになったS君は、九州と北陸の違いをいろいろ話してくれた。

酒の飲み方も大きく違う。九州では本音まる出しで自分の言いたいことを言いあって飲むが、北陸では酒を飲む時でも決して本音を出さない。風土が、ひとつひとつの暮らしに大きな影響を与えている。

S君は子供の頃から、自分が納得しないと行動しないタイプだった。きちっと考えて正しいと思えばやるし、そうでなければ、それが目上の人からの命令でも服従しなかった。じっと自分の思考の中で耐えていた。

九州の人間は全般的にはそうではない。目上の人間には簡単に従うし、のってしまえば多少間違っていてもことを起こしてしまう。

女性就業率、保険加入率、銀行預金高、ボランティア活動への参加、身体障害者の更生施設などが福井は日本一である。地味で女性的な印象だが、しっかりと生活を守り堅実に暮らして築いていこうとする県民性が浮び上がってくる。納得しながら着実にモノを作っていくタイプのS君に絶好の風土だと勝手に納得した。

そういえば、この雑誌の編集・研究ディレクター山本哲士さんも福井の出身である。

TAIYO

この雑誌の編集研究ディレクター山本哲士さんは、筋金入りの大洋ホエールズのファンである。横浜国大時代から球場に通いつめている。横浜のゲームでは、切符など心配いらない。球場の前まで来ると、知り合いのダフ屋が「先生、いい席用意しておきました」と、プレゼントしてくれる。

山本さんの野次は天下一品である。一度いっしょに野球観戦に行って恥（失礼！）をかいたことがある。ふだん、ぼそぼそと話す学者の姿はどこへやら、大声で相手チームの選手を野次りたおす。それも下品ではなく、なかなかおもしろい。観客席の半径二十メートル以内位が大爆笑、そのたびに、私達の方に視線が集まる。いやあ、まいった。

テレビでオン・エアされる試合は、ちゃんとVTRを撮ってあり、自分の声が入っているかどうかまでチェックする、という凝りようである。

そんな山本さんの声援もむなしく去年は最下位に終った大洋だが、今年はすごい。なんと、一位巨人の後にピタリとついて二位をキープしている。山本さんも夕方の打合せは身が入らない。そろそろ球場に、とそわそわして横浜、神宮、東京ドームへと駆け付ける。

「納期が間に合わないから、遠藤君九時まで、もうひとふんばり残業たのむよ」とでもいっていそうな零細鉄工所の社長の須藤監督。「きのう、一杯おごってもらったからな。つらいけどおやじのためにみんなやるぞ」と、ナインに声をかけているようなチームのムードを見ていると、一昔前の零細中小企業の人間関係のようである。

現在は、人手不足で肉体労働が中心の職種や単純労働、服などが汚れる仕事にはなかなか人が集らない。スマートで小ぎれいで、給料もそこそこ高く、休みがたくさんとれるような職種に若者の人気が集っている。

大手の建築会社に建築家として就職したが、建築現場へ実修のためにまわされた瞬間に簡単に辞めてしまう。また、ある家電会社ではエンジニアとして入っても、一年間は販売店まわりをさせられる。これが理由で人が集らないとか。

とにかく、ダサイことはやりたくない、というのが若者の心理の根底にある。ダサイかもしれないが、コンピュータもロボットもなかった、まだまだ人間くささを残していた企業社会のような大洋が勝ち続けるのか、人気はやはり出ないのか注目したい。

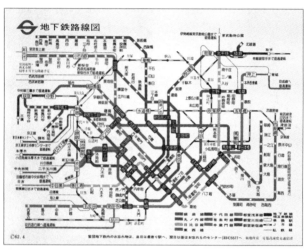

地下鉄路線図　営団地下鉄　1972

マナーポスター 「帰らざる傘」
営団地下鉄 1976

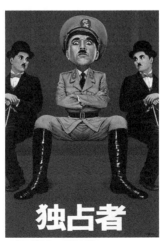

マナーポスター 「独占者」
営団地下鉄 1976

場所の機嫌
Humor of the Place

desert は砂漠と訳すのではなく、沙漠と訳したほうが正解だ、ということがアフリカへ行ってわかった。desert は水が少ない広大な不毛の大地のことをいう。モロッコのマラケシュからアトラス山脈を越えて、カスバ街道を東へ、サハラ砂漠の北端に位置するエルフードという街へ向かった。

これから南へ行くには、この街で一人の少年を雇わなければ無理だという。desert の道案内人である。道案内といっても道は無い。広大な土と岩の desert が広がっているだけである。その先に砂だけの desert、サハラ砂漠がある。

No.65
2000 Winter

少年に指示されるままに、三六〇度土と岩しかない大地を車で走った。まわりには六本の竜巻が土を巻き上げている。三ヶ月ほど前、フランス人の夫婦がこの辺りで死んだと、少年が話してくれた。案内人を雇わず二人でサハラ砂漠へ向かったのだそうだ。車が窪地に落ちて動かなくなり、誰もそばを通らず、一日足らずで脱水状態になり死を迎えたそうだ。アフリカを旅していると、自分が蟻程度の大きさに思えてくる。とても把握できる広さではない。それに日本にいると天候や温度など、地球を取り巻く気象条件だけが気になるが、アフリカでは地球という生命体の場所の機嫌のほうが気になるから不思議である。

41

楽園の場所
Place of Paradise

ヨーロッパの冬は暗い、天気が良くない日など朝が明けずにそのまま夜になってしまう。ロンドンのウォータールー駅からユーロスターに乗りドーバー海峡をくぐると、ぴったり三時間でパリの北駅へ着いた。小雨が降り続くパリの街は、まだ三時すぎだというのに街灯が点っていた。それはそれでパリの風情としては悪くないのだが、冬の冷たい雨は人を陽気には決してさせない。

南の国や南の島へよく出かける。先月はオーストラリア西部のロットネスト島とカーナック島というインド洋に浮かぶ島へ行ってきた。気温は四十五度を超えていた。浜辺にはアザラシが巨体を横たえ、鴎や海燕が群れ飛んでいる。海には熱帯魚をはじ

No.66
2000 Spring

めいろいろな魚が群れ泳いでいる。イルカも時折やってきた。釣り糸を垂れるとイカがおもしろいように釣れ、刺身にして食べた。

私達が楽園としてイメージするのは、暑い場所である。寒い場所ではない。それに農耕生活をしている場所ではない。狩猟採集生活をしている場所である。文明が発達した場所でもなければ大都市でもない。つまり、ヨーロッパではない。

薄ら寒い場所に住むヨーロッパ人は楽園を求めて、この五百年間世界中を駆け巡った。薄ら寒い場所で構築した価値観を楽園に住む人々に押しつけながら。

iichiko パーソン　雑誌広告　三和酒類株式会社　2015　　　　　　Cuba

東北という場所
The Place of Called Tohoku

山形市にある東北芸術工科大学へ通うようになって、もうすぐ十年になる。九州から東京へ来て三十数年、まさかその先の日本と深い関わりを持つことになろうとは夢にも思わなかった。少年時代、九州から東京は遠かった。最終的な到達地点は東京で、そこから九州へ帰ることはあっても、さらに北へと意識が広がることなど考えられなかった。その先には、明るい九州とはおよそ異なる暗い陰気な触れたくもない世界があるに違いないと思っていた。

この十年で私の東北に対する意識は大きく変った。東北人はおおむね明るくておお

No.67
2000 Summer

らかである。一方九州人は一見明るいようで、じつは暗くて陰湿な側面を持っている人が多い。このことは、いくつもの事例で説明できる。一九九九年春、大学に東北文化研究センターが設立された。「弥生史観の暗闇の中から、縄文の光が……」と設立宣言にある。

弥生から続く日本文化の価値観が国を覆い続けてきた。長く続いた縄文の価値観は、その先の日本という場所に追いやられてしまった。縄文の血が引き継がれているであろう、学生や街の人々と接していると、異次元の明るさや、やさしさを感じるから不思議である。

花園のある場所

Site of a Flower Garden

No.68
2000 Autumn

アフリカを旅していると、この場所が日本にあったら大観光地になるなと思うことがある。もちろん、その場所は美しい風景だったり、特異な自然景観だったりするから、その国の人にも知られた場所のことが多い。しかし、日本のように観光客が殺到するような光景はあまり見かけない。

アフリカの南端ケープタウンから北へ約六百キロ、ナミビアの国境近くに「神々の花園」と呼ばれるナマクワランドという地方がある。南アフリカ在日大使館に聞くと、誰も行ったことがないとのことだった。

冬から春になる一瞬、二、三日だけ、沙漠がナマクワランドへと向かった。日本では季節が逆だから八月末頃、とにかく私達はナマクワランドへと向かった。日本では季節が数県分もある。どこに花が咲くかは地元でも予測できないという……。

やった！　咲いていた。背の高さが数センチで丸くふくらんだ葉に水を貯えた色とりどりの花が一斉に咲いていた。夢のようである。なぜここの植物は、こんな一瞬だけ強烈な色と形の花というものを咲かせるのだろうか。虫を強く刺激して確実に子孫を残すためだろうか。

南アフリカで人類が誕生したことは、ほぼ定説だが、生命が充満しているこの場所にいると、ひょっとしたら花もここで生まれたのではないだろうかと思った。

スポーツの場所
The Place of Sports

先進国の中で日本ほどスポーツや芸術の地位が低い国はない。スポーツ選手は体力はあるが、勉強はできなくて頭の中は筋肉でできているぐらいに思われている。芸術家も同様で、まともな生活ができない変人だと思われている。こう思われている人達をふつうは尊敬するわけがない。その人達の言動や作品やプレーを見て感動することはあっても、その人達の存在を日本という国の偉大な一人と位置づけることはしない。

日本ほど政治、経済の地位が高い国はない。政治と経済はドッキングしており、皆同じことを考えている。よい政治家がいないことや、経済不況からどう脱出するかと

No.69
2001 Winter

48

か、これらのことに何か参考にならないか、と気分を変えてスポーツ選手や芸術家に聞くことはあっても、スポーツそのもの、芸術そのものを政治や経済よりも偉大な存在と認めることはない。

サッカーのワールドカップを開催すればどれだけの経済効果があるかとか、博覧会をやればこれだけの金が地元に落ちるとか、そんなことばかり考えている。

そんな人達が二十一世紀は創造力やオリジナリティを身につける教育をと叫んでいるが、目の前にいるスポーツ選手や芸術家の個性をもっと注視しろ、といいたい。

二十一世紀の場所

A Place for the 21st Century

二十世紀が終わり二十一世紀を迎える時は本場のヨーロッパに居ようと決めていた。大晦日から元旦にかけてはパリだった。大晦日の夜のシャンゼリゼ通りは歩行者天国となり、凱旋門からコンコルド広場の大観覧車までシャンパン片手の大群衆で埋め尽くされた。通りには「三千年紀を迎えて」という意味の旗が飾られていた。

〇〇世紀というのは、もちろんキリスト教社会の話である。ヨーロッパとアメリカを経由したヨーロッパの文化文明は世界を席巻した。この狭い地域で生まれた白人の価値観で世界中を支配しようと画策し行動した二十世紀だったが、それらは根本的に

No.70
2001 Spring

壊れ、否定されていくものなのかどうか、ヨーロッパの知性や知識をベースに進化していくものなのかどうか。

私は今後二十世紀の各部分での否定が徐々に始まっていくと思っている。数年先に同じテーマでこの特集を組んだら、いったいこの中の何冊の本が取り上げられることになるのだろうか。欧米の本が五百冊日本語に翻訳されると、日本語の本が一冊欧米語に翻訳されるそうだ。つまり、欧米の日本語翻訳本が毎日一冊出版されるとして、日本語の欧米翻訳本は三年に二冊ということになる。追従的な日本の文化事情を払拭し、なんとかしなければ二十一世紀の日本は本当に駄目になる、と思ったパリだった。

偶然などない場所

A Place of No Coincidence

世の中で起こるすべてのことに、偶然ということはない、と確信を持ってから、飛行機に乗ることが恐くなくなった。

私達が住む地球は時速十一万キロの速さで宇宙空間をすっ飛んでいる。なんとジャンボジェット機の百倍以上の速さである。しかも、赤道付近では時速千六百キロの速さで回転をしている。日本だと、その半分ぐらいの速さだろうか。それでも、ジャンボジェット機の速度と同じくらいの速さで回転していることになる。

地球が乗り物だとすれば、こんなすばらしい乗り物はない。騒音もしなければ、振

動もない。排気ガスもなければ、燃料を補給する必要もない。完璧な乗り物だ。

この地球は、かなり精密に設計されているにちがいない。部品のひとつひとつも高い精度でできているだろう。使われている材料も研究に研究をかさねたすばらしい素材で仕上がっているに決まっている。

こんな地球上で偶然にものごとが起こるわけがない。一見偶然に思えることも、じつは人間の認識不足であって、他の動物も植物も必然と偶然の区別すらしていない。偶然など起こると地球に事故が発生する。

地球の小さな部品のひとつひとつである人間が、他の星から地球を壊す目的でやってきたエイリアンでなければ、地球に有用にプログラムされているはずである。

現代という場所

A Place Called *Now*

こういう時にこういう事を言うのは、不謹慎である、という事は分かっているが、私はニューヨークのワールドトレードセンタービルが嫌いだった。合理性と能率性だけを、ただそれだけを考えて作られた、異常に高い、回りのビル群とまったく調和していないこの二本のビルは対岸のブルックリンから見ても異様だった。まさしくニューヨークの景観を壊していた。エンパイアステートビルディングは優雅で、今でもニューヨークのシンボルであるが、それよりもずっと後に出来たこのビルは当時世界一高いというだけで何のとりえもなかった。東京タワーよりも高いという事で百七階のレストランで食事をしたことがあるが、確かに眺めだけはよかった。

この事件で現代という一つの時代が終わった、と思った。何とか主義の時代も終わった。社会主義は一足早く終わり、資本主義も少し遅れて終わった。こういう硬直的な考えで運営する社会はどだい無理があった。これからはそんな主義などというものは生まれないだろう。宗教に似たものが生きる糧となるかもしれない。合理的ではない、能率的ではない、アメリカ的ではない日本人の大人には特に分からない社会が始まった。

踊りの場所
A Place for Dance

常に鋭利な緊張感を要求する西洋の踊り、弛緩した状態を美とする東洋の踊り。この文化的な差は踊りだけでなく、さまざまなシーンにある。人生の前半を緊張した状態で送り、後半を弛緩した状態で送りたい、と願う西洋人の発想は後半をマイ・リアル・ライフと呼び本当の人生と考えている。西洋人ほど必死に働く人種を見たことない、お金のためなら本当に働く、働くことはお金のためだと割り切っている。だから常に緊張している。そしてできれば早くやめたい、と思っている。

西洋人が作った芸術もスポーツも常に最高の緊張状況を要求する。早く走れることに価値があったり、激しい動きのバレーだったり、限界に挑戦するように体を鍛えて、それがまたすばらしいといって評価される。何だか違う気がする。我々はすっかり西洋の発想に慣らされているが、もともとこんな価値観は日本人にはなかった。ここ百年ぐらいの世界的ブームにすぎない。

西洋人がマイ・リアル・ライフと呼ぶ生活なんて、暖かい南洋の人は一生していたし、東洋人は自然と折り合いをつけながら、ゆっくりと暮らしていた。さあ、いっしょに歌おう踊ろう、というゆったりとした生活である。

No.73 2002 Winter

ムネオのいない場所
A Place without Muneo

　ムネオ騒動の続く日本から脱出して、週一便しか飛んでいない飛行機に乗ってタヒチへ向かった。約十一時間かかって首都パペーテへ着いた。そこで数時間待って小型のプロペラ機に乗り、ライアテア島へ向かった。そこから、かつてアメリカの雑誌でたとえ時間をかけてもわざわざ訪れる価値のあるホテル、ナンバーワンに選ばれたヴァヒネ・アイランド・リゾートがある。

　三棟ある水上バンガローのひとつに泊まった。まわりは背の立つほどの深さの珊瑚礁の海で、エメラルドグリーンに輝いている。熱帯魚が群れ泳ぎ、どれも立派でカラフルである。ときどき、人を襲わないサメやエイが近づいて来る。

　このホテルのある島には宿泊客と従業員しかいないから部屋には鍵がない。もちろんテレビもない。日本では醜いムネオの顔ばかり見せられていたが、ここではその心配もない。日本のニュースがまったく聞こえてこないというのは、こんなに幸せなことかと思った。これから日本で生きていくのはどんな職業でも大変な時代になった。これから職業に就こうと思っている若者も、何が良いのか分からなくなっている。

　すべてが良いこの島で、そんなことを考えながら、つかのまの時間を過ごした。

No.74 2002 Spring

現代美術の場所
A Place of Modern Art

二十一世紀になったある日、パリのルーブル美術館、印象派のオルセー美術館、ポンピドゥ・センターの現代美術館と立続けに見て回った。美術史の流れに従って、古典美術から現代美術まで一日で眺めてみたかったのである。二十代の頃、あれだけ関心があり、新鮮さを感じていた現代美術の作品がガラクタの山に見えた。見覚えはあるが、作者が思い出せない作品の多さにも驚いた。時代は過ぎ去ったのである。モダンの時代は終わった。現代美術とは何だったのだろうか。

自由に好きなように、感性に従って表現できる事を、当時はすばらしい事だと思っていた。だが、美術は印象派付近で終わっている。その後の美術は、ただ作者が勝手に作っていただけの世界である。明治になって、日本の美術は工芸品や工芸画などという範疇に入れ、不思議な世界が出来上がった。それを日本美術の鈍さだと思っていたが、そこには西洋にはない日本独特の自然観、人間観があったのである。こんな独特の美術もしだいに西洋美術に表面を侵されていった。攻撃的なものを良しとする西洋芸術、融和的なものを良しとする東洋芸術。西洋ほど迫力はないが、これからの地球人に必要な芸術の種が東洋にはある。

No.75 2002 Summer

大学の場所

Place of University

今年の八月、イングランドのオックスフォードとケンブリッジへ行った。歴史と伝統の上に堂々とある両大学をうらやましく思った。日本の大学とは比較することもできない。どちらかというと華やかなのがオックスフォードで質実剛健なのがケンブリッジだが、これを慶応と早稲田の差のようだ、と比較するにはあまりにも失礼である。

あるカレッジで「このカレッジは何の学部が優秀なのか」と聞いた。そうすると「法律と音楽だ」という答がかえってきた。日本では法律と音楽が同じ大学にあることなど皆無である。

ケンブリッジのトリニティカレッジで成績優秀者の氏名が貼り出されていた。約五十名ほどの成績優秀者の中で中国人らしき名前が約三分の二だった。日本人らしき名前は一人もいない。大陸の中国人なのか、あるいは台湾、香港、シンガポールの中国人なのかは分からない。しかし、中国人が徐々に世界中で存在を示してきだしたな、と思った。二十一世紀のいつか、中国人が世界をリードするようになるだろう、と確信をもった。そして、この五十年、うすっぺらな経済のことしか考えずに、大人の教養を身に付けずに生きてきた日本人は、世界の淵に静かに沈んでいくだろう。

No.76 2002 Autumn

KAWAKITA WORKS

何もない一日をもらった。

iichiko

iichiko B倍ポスター　三和酒類株式会社　2015　　　　　　　　　Cuba

水辺の場所

A Place of the Waterside

イギリスのイングランドとウェールズに広がる一帯には運河がたくさんある。ある、というより、残されているといったほうが良いかもしれない。約二百年前の産業革命の頃、物資の運搬用に掘られたものだが、現在でもそれを残し、観光、レジャー用に利用されている。ナロウボートという細長いボートにはベッド、キッチン、トイレやソファが付いていて、貸し出しもしている。速度は人が歩く速度よりも遅く、ボートの運転も簡単で十分もあれば誰でも覚えられる。当時は人工的に作られた運河だが、二百年たった今では自然そのものになっている。水面には白鳥や鴨が泳ぎ、水辺には

No.77

2003 Winter

季節になると色々な草花が咲き乱れる。現在二万五千艘以上のボートがあるそうだが、年々増え続けているとのこと。

このボートに住んでいる人も大勢いるそうである。好きな、魅力的な場所や街に家ごと行けるから、時間はかかっても楽しいのだそうである。イギリス人は水とのつきあい方がじつにうまい。街にも水辺をうまく取り込み生活に生かしている。

日本人はどうだろうか。東京など川は高速道路が通り、新橋も数寄屋橋も京橋も名前だけになっている。日本橋も高速道路が跨り悲惨な形になっている。経済の事しか考えてこなかった日本の都市の五十年後の姿である。

料理屋の場所
Place of the Restaurant

パリへ行くと食べたくなるものがある。「ジュジュ」である。フランス語のようだが、そうではない。日本語である。パリの友人には、これでどの店の何を食べたいかちゃんと通じる。「ジュジュ」はフォアグラをじゅっじゅっと軽く両面焼いたもので、その店のものは特にうまい。

この店は、若くて優秀な料理人がやっているから、パリの通の間では評判でなかなか予約がとれない。友人はパリ滞在中に一度は必ずこの店の予約をとってくれる。

最近、東京の青山のマンションへ引っ越した。妻が備え付けのガス器具や電子レンジがマニュアルを読まないと使えないというので、しばらく外食ばかりしていた。す

No.78
2003 Spring

ぐ近くにインド人がやっているカレー屋があった。なぜか入口で食券を買うのである。一人前千円も出せばお釣りがくる。ビールを飲みたければ、それも食券を買わなければならない。ナンをその場で焼いてくれる。何種類ものカレーは一人前二品。安いがなかなかうまい。

何度も行くものだから、すっかり顔なじみになった。ナンを焼くインド人も私達の顔を見て作るからだろうか。行くたびにナンが大きくなるような気がする。この近辺には、おいしくもなんともない格好だけつけた店が多い。そんな中で、このカレー屋は素朴だが良い店である。

パリの友人が言っていた。日本のテレビは何でこんなに料理番組が多いのか、と。確かに多い。どうしてだろうか？

63

仕事の場所
Place of the Work

五年前、正月の休みがあけて一日目、めったに訪ねて来ない知り合いが突然事務所へやってきた。話を聞いてみると、もううちの会社は駄目になっている、というような話を延々としていった。二日目、また別の人が訪ねて来た。この人もたまにしか会わない人で、一日目の人とは別の会社に勤めているが、ほぼ同じ内容の話である。三日目、またまた別の人が訪ねてきた。この人もたまにしか会わない人で歳は私より十歳以上年下である。三人とも企業は違うが東大を卒業しており、誰でも知っている日本を代表する企業の社員である。三人目のＮさんは商社に勤めており、自分の会社が

No.79
2003 Summer

いかに駄目かを具体的な例を上げて説明した。

Nさんによると、当時二百件ぐらいのプロジェクトが滞っており、採算がきっちり確定していないようなプロジェクトは、すべて否定されるのだそうだ。これはもはや商社ではない。後輩が入社するが、どんどん辞める。しかし、それを止められない、という。

これは日本が大変な時代になってきたな、と思い「月一回いっしょに飲もう」と提案した。第一月曜日と毎月決めて「月一会」という会にすることにした。年齢は問わず。立場は問わず。全員割り勘。来る者は拒まず。去る者は追わず。取り立てて仕事の話はしない。

それから五年、私もNさんも一度も休んだことがない。Nさんは商社を辞めた。

野球の場所
Place of the The Baseball

No.80
2003 Autumn

シアトルのセーフィコ・フィールドとロスアンジェルスのドジャース・スタジアムに、マリナーズとドジャースの試合を見に行った。セーフィコ・フィールドではマリナーズ側のダッグアウト（一塁側）の前から七番目、ドジャース・スタジアムではドジャース側のダッグアウト（三塁側）の一番前の席だった。

イチローや野茂の大リーグでの活躍を応援するつもりの見学だったが、日本のスポーツに対する認識の低さを思い知らされることになった。両球場とも前の方の良い席だったので、プレーがよく見えたのは当然だが、見ている席からプレーしている場

66

所までが、近いのである。まるで草野球でも応援しているような親近感である。

それに、日本では普通にあるネットがない。危なくないのかなあ、と思いながら最初のうちは一球、一球気をつけて見ていたのだが、全然危なくない。あの日本の球場のネットは邪魔なだけである。ウィークデーなのに子供からお年寄りまで、多くの人が楽しんでいる姿を見ていると、スポーツがいかに日常生活に定着しているかが実感できた。

人口が十万人にも満たない田舎の小さな町にも、巨大なスポーツ専門のショッピングセンターがあり、その地域でされている、ありとあらゆるスポーツ用品を売っている。

日本では、スポーツはまだ努力とか訓練とか趣味とかで語られる世界である。

銀行の場所
Place of the Bank

　寺島実郎さんの話は刺激的だった。十年前は一億円を銀行に預金しておけば、一年で約五百万円の利息がついて、働かなくても利息だけで生活できたというが、現在、五百万円の利息を貰うには、六十億円預金しなければならないそうだ。六十億円に手をつけず、銀行に預金できる大金持ちが日本に何人いるだろうか。

　寺島さんによれば、平均的サラリーマンの年収である五百万円と、日本に何人もいない六十億円がだぶついている大金持ちの所得とは、あまり実感としての差がないらしい。何か数字のマジックにかかっている感じもするが、外国ではいつ暴動が起こっ

No.81
2004 Winter

てもよい状況なのに日本では起こらない理由の一つだそうだ。

なるほど、と思った。金持ちはお金を使わなければ、貧乏人と一緒じゃないか、と常々思っていた。これは、私のひがみでも何でもない。一億円あれば働かなくてもよかった十年前なら、なんとか必死にがんばって一億円貯めれば後は夢の世界だが、六十億円も必要となると、これはがんばればできるレベルではない。普通の人には絶対実現できない世界である。銀行は、人に夢も希望も与えてくれない存在になってしまった。やはり、金持ちにはお金を使ってもらうしかない。日本は金持ちも貧乏人も同じなんだから、ひょっとしたら良い国なのかもしれない、と思ったりしている。

成長期の場所

A Place of Growth Period

日本には長い歴史があるのだから、こんなことを考えても無意味かもしれない。

私が生きてきた五十数年間は、日本の成長期だったんじゃないだろうか、ということである。戦争が終わり、焼け野が原から経済が年々成長していった。物質的には豊かになり、それと同時に家族や企業や、もろもろ人間が作り上げてきたシステムに問題が起きてきた、という経験をいろいろさせられてきた。美術や音楽というアートも世界中のものが紹介され、見聞きし、感動し、模倣した。

一昔前の日本の若者のポピュラーミュージックと現代の日本の若者のポピュラーミュージックを比べれば、現代のほうがはるかにうまい。すでに、この分野は成熟期に入っているのではないだろうか。

ただ、新しいものやことを、いち早く取り入れていったアートの世界も変わり始めている。この五十数年、それが日本の成長期だったとすれば、私はなんと無駄な時代を生きてきたんだろうか、と思う。日本がこれから本当の成熟期を迎えるのであれば、これからの時代をしっかりと生きたい、と無理なことを思っている。

ホテルの場所

Place of Hotel

世界中の多くのホテルに泊まった。事情があって東京のさまざまなホテルに十ヶ月間泊まったこともある。初めてのホテルに泊まってまず確かめなければならないことがある。バスのお湯はどうやって出せばよいかということである。これがさまざまで、いくら考えても、試してみても分からないことがある。フロントに聞けばよいだけなのだが、言葉の通じない国だと、それもおっくうになる。次にこれは、予約する時に確かめればよいだけだが No Smoking Room ではないことも私には重要である。これは前もってリクエストしていてもだめなこともある。それから Don't Disturb の札が部屋にない場合がある。これも困る。

ホテルは色々なゲストの要求やトラブルにフロントが対処しているが、予測もできないような事がたまに起こる。それらをどう解決するかはホテルマンの腕の見せ所だろう。私は住むなら一流のホテルのような住まいが理想だと思っていた。しかし、それは自分の単なる我が儘だということが最近分かってきた。住居には生活というものがある。ホテルなら自分にとって都合の良いサービスだけを選択すればよいが、生活には不都合なことがたくさん起こる。

No.83 2004 Summer

ロシアの場所
Place of Russia

ロシアがこんなに遅れた国だとは思ってもいなかった。日本と比べれば軽く三十年は遅れている。一昔前、多くの学者達が理想としていたソビエト社会主義とはいったい何だったんだろうと思う。

ロシア滞在中に旅客機が同時に二機落ちた。ロシア政府は、二機は同じ空港から出発したのだから燃料を入れ間違えたのだろうと発表していた。テロなどとは一切言っていなかった。日本へ帰国する日、北オセチアの学校占拠事件が起きた。CNNやBBCではさかんにチェチェン関連のテロ事件としてテロップを流していたが、地元

No.84
2004 Autumn

のテレビ局はまったく報道していなかった。ベスランのすぐそばの街にいたのだが、地元の誰に聞いてもこの事件のことを知らなかった。日本へ帰国したらこの悲惨な学校占拠事件を映像付きで報道していて、帰国してこの事件がどんな事件なのかやっとわかった。

冷戦時代、ソビエトはアメリカとならぶ巨大な国だと思っていた。しかし、それは軍事的に巨大な国だっただけで、人々の生活を豊かに幸せにするということを犠牲にしてなりたっていたのだ。社会主義時代という負の遺産を乗り越えて、ロシアがまともな国になるのはいつのことだろうか。

道の場所
Place of Rord

ウクライナの首都キエフにあった一本の道路には感激した。道の真ん中がかなり広い歩道で並木道になっている。歩道の両側には、数メートルおきにベンチが置いてあり散歩の途中で休めるようになっている。この歩道の両側が片側三車線の車道なのである。なんと人間的な道路だろうと思った。名前をタラス・シェフチェンコ大通りというこの道路は十九世紀に出来たのだそうだ。その昔には馬車が走っていたであろう道を現代まできちんと残し、街づくりを行ってきたキエフ市民の意識の高さを思うとともに、現代日本人の街に対する意識の低さに絶望的になった。ウクライナは政治的にも経済的にも決して先進国とは言えない国である。

No.85
2005 Winter

先進国日本では、どうであろうか。東京の上野近辺では昼間「おばさん」が美術館巡りや下町見学と称して大挙して歩いている。谷中方面へ行くと一挙に道が狭くなる。そこを車と人がぶつかりそうになりながら通っている。歩道に林立する電柱をうまく避けながら（うまく避けなければ歩けない）「おばさん」軍団はあたり前のように歩き回っている。

空を見上げると電線が落書きのように張り巡らされ、情緒のある街並みや寺の雰囲気をぶち壊している。現代の日本人はこんな汚い国日本をあたり前のように思っている。「おじさん」がここ百年余りで汚くした日本に対して「おばさん」はもっと声をあげて欲しい。

趣味の場所
Place of Hobby

「趣味は何ですか」とたまに聞かれると、私は一瞬考えてしまう。そう聞かれると、私は一瞬考えてしまう。何を趣味だと答えればよいのだろうかと。最近は、「別に趣味はありません」と答えることが多い。しかし趣味がないなんてつまらない人間だと思われはしないか、と内心心配になる。私のまわりには、画家や彫刻家が大勢いる。彼らと話をしていた時、やはり同じ質問をされると困惑するそうだ。そして「今やっていることが趣味だ」とか「私の生き方そのものが趣味だ」とか気障に答えるのだそうだ。

私があえて答えるなら「趣味は仕事だ」という以外に言いようがない。一般的に趣味は、専門としてではなく、楽しみにすること、余技などという意味になってくる。そうなると「趣味は仕事だ」というと矛盾してくる。しかし、この意味の裏には仕事は辛くて厳しいものであり、趣味は能率や効率を考えて金儲けをしなくてもよい楽しいものである、という前提があるように思われる。だが、仕事が個人のやりたいことの延長線上にあって、ある程度お金が入って、楽しければどうだろう。仕事は金を稼ぐためにドライに割り切ってするものだ、という米国的風潮に我々は毒されていないだろうか。

No.86 2005 Spring

建築家の場所
Place of Architect

アーキテクトは日本語で建築家と訳す。英語圏でもアーキテクトといえば日本語でいう建築家をさすことが多いが、本来アーキテクトはもっと幅広い意味を含んでおり、本来の意味で使われることも多い。アーキテクトとは「無の場所に、ものごとを統合して作り上げる人」というのが元々の意味である。その反対語がアナーキスト、それをぶっ壊す人のこと。無政府主義者などと訳される。

ところが、アーキテクトといえるような建築家はまれである。ほとんどの建築家はdrawer（製図家）と訳したほうが妥当のようだ。地球環境的要素、人間の根本的要素などを総合的に把握して、ひとつの形なりシステムを構築できるアーキテクト、本来の意味のクリエイター、デザイナーが今どの世界でも待たれている。

二十一世紀の日本は文化の時代である。産業経済の時代は二十世紀で終わった。日本人にとって葬り去らなければならない時代が終わったのである。意識の高いアーキテクト、クリエイター、デザイナーが経済や産業のことを考えずに存分に活躍できる時代にしていかなくてはならない。

No.87 2005 Summer

アウシュヴィッツの場所
Place of Auschwitz

八月六日と二十五日、二度ポーランドにあるアウシュヴィッツ強制収容所跡へ行った。精神的には、相当覚悟して行ったつもりだったが、見るもの見るもの、すべてにショックを受けた。収容所内で行き止まりの線路、そのすぐそばに建つガス室、焼却炉、高圧電流が流れる有刺鉄線、囚人棟の中、外、囚人の落書き、髪の毛の山、靴の山、ブラシの山、鞄の山、チクロンBという使用された毒ガス、ベルリンに送った書類等々……ショックじゃないものはなかった。六日の訪問の後、日本へ帰り、もう一度ポーランドへ行く。次に一緒に行く同僚のNが、英国のBBCが作ったアウシュ

No.88
2005 Autumn

ヴィッツの番組が、現在連日オンエアされていて今度行くのに大変勉強になる、といろいろ話してくれた。

私は、もう一度行ったらどんな気持ちになるだろうか、と思っていた。わずか数年間で百五十万人もの人が殺された現場に立って、ただ沈黙することしかできない自分がいやになっていた。アウシュヴィッツには日本人のお年寄りがたまに来るだけで、若い人はほとんど来ないそうだ。

そして二十五日、再びアウシュヴィッツへNらと訪れた。私は、一度目とまったく同じ気持ちだった。何も変わらなかった。あれだけ饒舌だったNは、訪問後アウシュヴィッツについては一言も語らなかった。知性や感性って何だろうと思った。

文明の場所

Place of Civilization

文明は人が楽になる方向へ進んでいく。そして人に受け入れられていく。身体の拡張としての道具や自動車などの乗り物、労働を軽減するための電化製品など例をあげればきりがないだろう。

それではもうひとつ、人の心に関してはどうだろうか。これも、やはり人の心が楽な方向へと文明は進み、人に受け入れられていく。人の心が単純に楽な状況とは、人とコミュニケーションをしないということである。しかし、人と人はコミュニケーションをまったくしないわけにはいかない。どうしてもコミュニケーションが必要な

No.89
2006 Winter

状況が起こる。その場合、自分が可能な時に、必要な相手とコミュニケーションをするのが、最も楽である。

文明はコミュニケーションしたい側が便利になるように進んでいく。必要な相手と、自分が必要な時にコミュニケーションする手段は、次々に考え出された。手紙に始まり、電話、ファックス、E-mailと、どんどん早く便利になっていく。

都市も心が楽になる方向へ次々と整備されていく。都市にはアパートやマンションが用意され、鍵ひとつで隣人とのコミュニケーションが必要のない快適さを与える。地下鉄の路線図やサイン、自動改札機などもできるだけ人と人とを接触させないための仕掛けである。これらの仕掛けを便利だ、合理的だ、能率的だと人は受け入れていく。

しかし、情熱や感触といったものは、この方法で伝わっていくのだろうか。

20年という場所

Place of the present

「季刊 iichiko」が今年で二十年になる。本誌の編集・研究ディレクターである山本哲士さんがまだ信州大学の助教授のころ、私はある企業研究所のセミナーに呼ばれた。その時の司会者が山本さんだった。もちろん初対面である。初対面だが妙に気が合って、その夜居酒屋へ飲みに行った。私はそれまで、学者とはあまり付き合いがなかったので、この新進気鋭の学者の話が新鮮でじつにおもしろかった。

山本さんは、学者の世界がいかに悲惨かという話をした。気鋭の雑誌を作ってもすぐ廃刊になるらしい。なぜなら難しすぎて売れないからである。原稿料も安いそうだ。そうだったのか、と思った。雑誌社からは、もっと易しくしろ、分かりやすくしろと常に言われるらしい。

「じゃあ、どんなに難しくてもよくて、売れなくてもよくて、原稿料は、海外取材にも行けるくらい高い、そんな条件なら良い雑誌ができますか」と聞いたら、「そんな雑誌できるわけないじゃないですか」と山本さんは笑っていた。

それから、数ヶ月後「季刊 iichiko」創刊号が世に出た。少なくとも二十年は続いている。

現在の場所
Place of the present

昨年十一月、九十五歳で亡くなったピーター・F・ドラッカーは、私の尊敬する一人である。友人といっしょに「ドラッカーを超える会」というのを作っているほどだ。とてもドラッカーを超えられそうにもないが……。

ドラッカーの予言は過去ごとごとく当たっている。しかし、彼自身は予言者ではない、と言っている。予言を聞きたければ芸術家に聞け、とも言っている。

現状を冷静に詳細に分析すれば、世の中はこれから、そうならざるをえない、と彼は言っているのである。そのドラッカーが二〇二〇年には、世の中が大変革すると言っている。それは、過去の何とも繋がらない時代変化で、五百年に一度の変革だそうだ。現在の誰もが想像できない大変化だから、あまりびくびくしてもしかたがないが、二〇二〇年があと十数年で訪れることだけは確かだ。そういえば、今までの知性では想像できないような事件が連発して起きている。これも来るべき時代の前兆だろうか……。

日本だけでいえば、江戸から明治になるよりも、第二次世界大戦前後よりも遥かに大きな変化が十数年後に起こることになる。五百年に一度といえば、今から五百年前には、アメリカ大陸が発見されて新大陸の時代へ……。日本は信長の時代だ……。

No.91 2006 Summer

職業の場所
Place of Occupation

少年の頃、なりたくない職業ははっきりしていた。学校の先生や医者や弁護士であ
る。自分のこともよく分からないのに、他人のために働くような職業はとてもできな
い、というのがその理由だった。医大の附属高校だったから、友人の多くは医者に
なった。弁護士や法曹関係者も多い。その友人達も最初から、その職業に使命感を
持っていたわけではない。ただ地位が高いからだとか、親の職業だからだとか、将来
が安定しているからだとか、そんな理由である。

が、しかし少年時代、私が最もなりたくなかった職業である学校の先生になってし
まった。もちろん、デザイナーと二足の草鞋であるが、もう十年以上もやっている。

No.92
2006 Autumn

教えることなど大嫌いなはずなのに今でも続けている。講義をする時は今でも緊張する。ゼミでも同じである。自分自身に余裕などない。僕が学生から話を聞いた方が勉強になるとさえ本当に思っている。講義が終わった後は「今日は話を聞いてくれてありがとう」と学生に対して思う。このセリフを学生に言ったことも何度かある。本当に学校の先生などむいていないのではないかと思う。

いろんな所から講演もよく頼まれる。しかし、ほとんど断っている。断りきれないルートから頼まれて油断して受けていると、毎週講演の日程になったりする。講演は大学の講義以上に嫌である。

じつは、その職業が好きだから、自分の天職だからといってなっている人はあまりいないのではないだろうか。たまたまその職業に就いて成功していたり、楽にこなせていたりしているだけではないだろうか。それが、その職業に合っているということだ、といわれればそれまでだが。

音楽の場所
Place of Music

二〇〇六年ほど音楽を聞いた年はなかった。iPodのおかげである。私のiPodには一万六千曲ほど音楽が入っている。二〇〇五年の暮れ、NHKが調査した「紅白歌合戦で聞きたい歌」二百曲もすべて入っている。これを全部聞くだけでも八時間以上はかかる。一万六千曲といえば二十四時間ぶっ続けで聞いても四十日以上はかかる。アメリカ、イギリスのiTunes Storeにも登録してあるから、アメリカ、イギリスで今日発売された曲も数秒で手に入る。しかも、音楽の劣化がない。これがデジタルの凄いところである。オリジナルCDと変わらない。日本のiTunes Store

No.93
2007 Winter

は、ソニーなどここに登録することを拒否しているＣＤ会社があり、ネット上で買えない曲も多いが、洋楽ならソニーでもアメリカでは買うことができる。しかも一曲〇・九九ドル、アルバム全部なら九・九九ドルと、さらに安い。

現在、私の机の横には、ネット上で買えない邦楽のＣＤの山ができている。今年発売された日本のポピュラーミュージックは、ほぼ全部私のｉＰｏｄに入っている。洋楽は全世界、同時に発売されるとは限らない。アメリカより一年遅れなど普通にある。また、発売されないものもある。イギリスに好きな歌手がいるが、登録前だったので買えなくていらしていた。なんとアメリカでその歌手の曲が発売されたのは半年後だった。日本では未だに発売されていない。

ブティックの場所

Place of Boutique

もう三十年近く前のことだろうか。イタリアのフィレンツェにグッチの小さな店があった。どういうわけか当時の日本では、グッチだけが異常に人気があった。その店でグッチの模様が全面にデザインされているスーツケースを買った。一万五千円くらいだったと思う。ところが、このスーツケースを日本の業者が大量に買い込むのだそうだ。広い面積にグッチの模様があるから、このスーツケースを小さく切って財布などをたくさん作り、一個一万円くらいで売るのだそうだ。模様は本物だから、偽物とはいえないと日本の業者は言っていた。

No.94
2007 Spring

88

それから数年たってミラノにいた。泊まっていたホテルのすぐ裏におもしろい店があるから、と案内されて訪れたのがプラダだった。スーツケースの中を整理するためのビニール製のバッグをおもに作っていた。地下の売り場に降りると、おもしろい小物がいろいろあった。まだ、プラダというブランドなど普通の日本人は誰も知らない時代である。その後、プラダは大ブレイクする。

現代、巨大ブランド企業となったグッチやプラダ。世界の大都市の目抜き通りやショッピングプラザには、世界的に有名ないくつかのブランドブティックが立ち並び、値段も世界中あまり差がないものが多い。巨大企業が一手に支配する有名ブランド群の未来はどうなっていくのだろうか。

サイズが合う場所

Place of Size

若い頃から損な体質だと思っている。何故かというと、頻繁に痩せたり、太ったりする体質なのである。少し痩せたなと思って、スーツなどを新調すると、半年後ぐらいでまたサイズが合わなくなる。しかたなく、また買っても、またすぐに合わなくなる。それもだいたい太ってサイズが合わなくなる場合が多いが、逆に痩せてサイズが合わなくなった場合も、回数は少ないがもちろんある。また太る事も考えられると、その時の服もとってある。最近また太ってきたので、その時の服が合うかもしれないい、と思っているのだが恐くてなかなか近付けない。冠婚葬祭用の黒服や、たまにし

No.95
2007 Summer

か着ないタキシードなどは、まだ着られるかどうか。たまに袖を通してみることにしている。

私の友人に学生時代から、まったく体型が変わらないやつがいる。今でも学生時代の服が着られるそうだ。うらやましい。私は、着たい服をいっぱい持っているが、選択基準は似合うかどうか、ステキかどうかではない。サイズが合うかどうかである。悲しい。

私は、服はだいたい外国で買うことにしている。欧米だと、ちょっと若者向きのファッションの店でもサイズが揃っているのである。日本では、その手の店に入ると店員に白い目で見られる。ついに来てしまった高齢化社会、日本のファッション小売業界も高齢者を大切にするべきである。若者も老人も基本的欲求にあまり差はないのだから。

文化の場所、文明の場所

Place of Culture, Place of Civilization

No.96
2007 Autumn

今年（二〇〇七年）の夏は、クロアチアで不思議な体験をした。クロアチアは人口約四百五十万人、面積は九州の約一・五倍の小さな国である。一九九二年まで続いたユーゴスラビアからの独立戦争、その後二十万人が犠牲になった一九九五年までのボスニア・ヘルツェゴヴィナ戦争と、ついこの間まで戦争をしていた国である。ドナウ川に沿ったセルビアとの国境の街、ヴコヴァルは戦争最大の激戦地で、廃墟となったビル、弾丸の痕だらけの家が今でもたくさん残っている。

私が泊まったオシイェクという街はドナウ川の支流ドラヴァ川沿いにある。しかし、その川を渡って百メートルも行かないうちに、道の両側に髑髏マークが入った「地雷注

意」の立て看板があった。このような話を書くと大変な場所に行ったんだ、と思うか
もしれない。確かに、今までに行った旧社会主義国の中では遅れているといえるだろ
う。しかし、クロアチアは日本より遥かに豊かなのである。休みともなると、道路を
走っている車はキャンピングカーかボートを牽引している車ばかり、みんなアドリア
海へ向かう。アドリア海沿いの街の港はヨットやクルーザーがどこもビッシリ係留さ
れている。そのほとんどがクロアチア人の舟だそうだ。

　テレビでは大阪で行われている世界陸上が放送されていた。しかし、ヨーロッパの
テレビには日本人選手はまったく登場しない。目立つのは日本企業のロゴタイプばか
り。これはほかの国際スポーツ大会でもほぼ同じである。日本はずっと企業中心（文
明）で国を作ってきた。人（文化）は大切にしてこなかった。ついこの間まで戦争をし
ていたクロアチアは、福岡県よりも人口は少ないのだが世界陸上では金メダルも取っ
ている。盛んに行われているサッカーは日本とはレベルが違う。日本もそろそろ人間
中心の国にしなければ手遅れになると思うのだが。

肖像権の場所
Place of Right of Portrait

一九七六年頃から、さかんにパロディっぽいポスターを作っていた。中心になるのは、当時の営団地下鉄（現東京メトロ）のマナーポスターというシリーズで、当時は毎月爆発的人気を博していた。

今、中国が問題になっているが、日本も似たようなもので当時の私たち日本人には著作権や肖像権などさっぱりわからなかった。知っていたのは、そういうものがあるらしい、ということだけで、弁護士や弁理士に聞いても曖昧な回答ばかり、そういう判例集すらなかった。なぜ判例集が少ないかというと、この手の判例が極端に少ないから判例集にならなかったらしい。パロディ的表現には、引用はつきものだから、著

No.97
2008 Winter

94

作権や肖像権を勉強する必要があって、苦労して調べた。ちまたには不良外人が暗躍し「それは自分が権利を持っているので金を払え」と企業や制作者を脅かしていた。こういうことが起きると広告代理店は問題が表面化してスポンサーとギクシャクするのがいやで、すぐ示談にした。だから判例はさらに少なくなっていった。

このポスターは一九八二年に私が作ったポスターである。当時の地下鉄構内は朝七時から九時半までと、夕方五時から夜七時までが禁煙だった。ジョン・ウェインはガンで死んでいる。ガン（実は水鉄砲）でガンの元である煙草を消している。このポスターは一年ほど前に実際に印刷して、ロス・アンジェルスの国際弁護士まで持参し、息子のマイケル・ウェインの許可を取り、肖像権をクリアした。亡くなったからといって、肖像権はなくなるものではない。

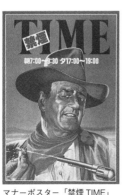

マナーポスター「禁煙TIME」
営団地下鉄 1982

昼と夜の場所
Place of the Day and Night

私達は、静かで平穏な生活をまったく送っていない。ジェットコースターなど比べ物にならないほど変化に満ちた激しい乗り物に乗って生活している。地球は時速十一万キロで宇宙空間をすっ飛んでいる（公転）。しかも、赤道付近では時速千六百キロの速さで回転している（自転）。でも誰も気にしていない。止まっているかのように思っている。

人間は不思議な動物である。いや、ちょっと待てよ。他の動物も植物もぜんぜん気にしていない。何故だろうか。

それに、この大変化もぜんぜん気にしていない。天と地がひっくり返ったような大変

No.98
2008 Spring

化が毎日起こっているのにである。実際に本当に地球がひっくり返っているのであるが。

それは昼と夜である。この変化はものすごい。明るい昼と比べて夜は真っ暗、何も見えない。温度も上下する。この二つはまるで別世界である。とても同じ世界の出来事とは思えない。しかし、人間も他の動物も植物もそんなことはあたりまえのように過ごしている。驚いてすらいないし、まったく問題にしていない。昼と夜があるのはあたりまえで、そのことを楽しんでいる人間さえもいる。それは、昼と夜があることとして、地球上の生物が創られているからだろう。高速で動き、昼と夜がある地球上の生物として気にせず生きられるように創られているからだろう。

昼だけしかない星、静止している星に生物がいたら、地球上の生物とはずいぶん違うのではあるまいか。

映画の場所
Place of Cinema

二〇〇三年、東京藝術大学の教授になって週三日、大学へ通うようになった。それまでも非常勤講師として行ってはいたが、これは年一回の講演みたいなもので、常勤となるとわけが違った。場所は自分が大学に通っていた頃とあまり変わってはいないのだが、何がどこにあるのかとまどうやら、懐かしいやらで、どぎまぎした。まず思い出したのは一九六七年、藝大へ入学した頃のことだ。三十六年前の日々が懐かしく思い出された。

藝大は上野駅から歩いて行くと左側に美術学部の門、右側に音楽学部の門がある。

No.99
2008 Summer

当時美術に比べると音楽の方がかわいい子が多かった。声楽科ソプラノの女の子とつきあったのは一年生の時である。私はドイツ語の授業をとっていたので、彼女にシューベルトのセレナーデをドイツ語で教えてもらった。今でもその歌はドイツ語で歌える。どんな映画が印象に残っているか、と彼女が聞くものだから、旧ソ連映画の『誓いの休暇』だといったら、実は彼女もそうだ、と答えた。そんなことを思い出していたあと、二〇〇四年ロシアのサンクトペテルブルグへ行ったとき、ホテルでテレビをつけたら、『誓いの休暇』をやっていた。

久々にこの映画を見て、また彼女を思い出していたら、その夜訪れた市内のレストランでシューベルトのセレナーデが流れていた。映画や音楽はそれにまつわる時間を懐かしい思い出にする。

一〇〇号の場所
Place of the Number 100

二〇〇八年八月、スイスからイタリアを縦断し、シチリアの西の端まで行った。おかげで、イタリアの認識が随分変わった。ミラノ以外はあまり"現代"を感じないイタリアだが、田舎には違う魅力があった。石造りの古い建物を昔ながらに使っていて一見廃墟みたいだが、ちゃんと人々は生活していて、中は建物からは想像できないぐらいすばらしいインテリアの住まいが多かった。充実した生活を送っていることがよく分かった。

日本はどうだろうか。中途半端に都市化した地方都市の汚さと、決して豊かでも優

No. 100
2008 Autumn

100

雅でもない田舎の暮らし。東京に一極集中してはいるが、だからといって、東京の生活が充実しているわけではない。経済のことだけ考えて一極集中させた東京という都市だから、欠落しているものが目立つ。かといって、田舎が素晴らしいとも言い難い。

イタリアの都市や遺跡や田舎の表面的な古い建物しか見ない観光客には、実態はなかなか分からないと思う。昔からの文化をきちっと受け継ぎ豊かに文化的な生活をしている田舎のイタリア人の真の姿を見ることができた。

「季刊 iichiko」が一〇〇号になった（二〇〇八年十月号）。少しは文化とは何かが分かったような気がする。

101

漆の場所
Place of the Lacquer ware

私は大学へ一九六七年に入学した。この頃東京藝術大学にはまだデザイン科はなくて、工芸科にヴィジュアル・デザインとインダストリアル・デザインという専攻科目があった。一、二年は基礎課程ということで基本的なデザインと実材を使った金属工芸や陶芸、染織漆芸などを学んだ。私は陶芸と漆芸を選んだ。ほとんどの学生はデザイン志望だったが、実材で学ぶ間にモノを創る面白さに目覚めたのだろうか、全六十人の学生中、半分の三十人が工芸を専攻した。三十人中、十人がインダストリアル・デザイン専攻、二十人がヴィジュアル・デザイン専攻となった。この一対二という比率

No.101
2009 Winter

は四十年間、デザイン科となった今でもほぼ変わらない。

三十人が工芸を専攻するといっても金属工芸《彫金、鍛金、鋳金》や陶芸は当時人気があったが、漆芸《うるし》はあまり人気がなかった。私は基礎課程の《うるし》の時、木工ろくろで木を削り、お盆を作ったが、さて、漆を刷毛で塗るとなると、ひと塗りすれば、その日は終わり、乾かしてまた翌日でないと塗れない。数十分で一日が終わりだった。暇を持て余した。私達のクラスからは二人だけが《うるし》を専攻したが、《うるし》の先生が盛んに勧誘していたのを今でも覚えている。「デザイナーなんて若いうちだけだよ。君、《うるし》を専攻しなさい。《うるし》は歳取ったら人間国宝だよ」と。

来年、藝大を定年で退任する《うるし》の先生が今年、人間国宝になった。

演歌の場所
Place of the Enka

九州のH君から坂本冬美のコンサート・チケットが送られてきた。テレビのCMで坂本冬美にCMソングを歌ってもらったばかりだが、コンサートには行ったことがなかった。H君は彼女のファンで、新曲のCDを発売初日に買ったら、応募ハガキが付いていて、それを出したら当たったのだそうだ。コンサート会場の住所を見てみると家のすぐそばだが、どうもライブハウスのようで全員立ち席らしい。演歌をライブハウスで聞こうとは夢にも思わなかったが、興味を覚え、行ってみることにした。原宿の会場の前は長蛇の列で、若い客はほとんどいない。中年以上のカップルがやたら

No.102
2009 Spring

目立つ。しばらく列に並んで会場に入ると、中は大変な熱気に包まれていた。大画面で坂本冬美の姿が流され、昼間だというのに、ビール片手の歳の行ったカップルが盛り上がっている。と言っても多分、彼らは私より若いとは思うが。

さてコンサートが始まった。テレビで見ていると、おとなしそうなイメージのある坂本冬美だが、ステージでの会話はじつにうまく客をどんどん乗せて行く。ヨイヤサ！ヨイヤサ！と客に合いの手を入れさせ、どんどん盛り上げて行く。わずか三十分のコンサートだったが、遠くは青森県や愛媛県からも「追っかけ」が来ていた。

日田の場所
Place of Hita

今年の四月から、大分県日田市のデザイン顧問に就任した。日田は江戸時代、幕府の直轄地「天領」だった。河北家のルーツは日田市のすぐ西隣、福岡県うきは市にある。ここには先祖代々の墓があり、一帯はほとんど河北姓である。末っ子の私はさらに筑後川を下った久留米市で生まれたが、上の兄弟三人はここで生まれている。山北と呼ばれるその一帯で私たちは、山北の河北さんと言われ、不思議な冗談ぽさを笑われた。私も何でこんなにパロディぽいんだろうと子供の頃から思っていた。

しかし、今回日田市を詳しく回ってその謎が解けた。日田を治めていた大蔵家（鬼蔵とも呼ばれる）は、河北家と家紋がよく似ていて、相撲の神様として日田神社に祀られている。このことは、親戚が書いた本で知ってはいたが、あまり興味がなかったので訪れたりはしなかった。日田神社へ行くと、日本相撲協会や双葉山らの名横綱の寄進の石碑のすぐ隣に河北姓の石碑がずらりと並んでいた。大蔵と河北は同じ一族だったのだろう。そして手柄を立てたご褒美か何かで隣の土地に城を築いたに違いない。日田から筑後川という大河を下り移り住んだ。河北とは「川から来た」という意味だったのだ。「川から来て、山の北側に住む人」山北の河北の本当のルーツは、日田にあった。

革命の場所
Place of the Revolution

衆院選で民主党が大勝した日、アメリカにいた。投票日には行けない事が分かっていたので期日前投票をしたが、日本でもやっと待ちに待った革命が起こったと思った。アメリカでは、ユタ、アリゾナ、ニューメキシコと三六〇度地平線というような一帯を毎日歩いていた。ある人がアメリカ人はパスポートの保有率が非常に少なく海外渡航にはあまり興味がない、と言っていたが、それには理由があると思った。

どこに行っても均一な美しさのヨーロッパ、緑に覆われた日本といった同じような風景が広がる国と違って、アメリカにはあらゆる風景がある。砂漠から森林、暑い地域から氷に覆われた地域まで。さらに何万年も前の化石が転がる一帯があるかと思えば、超現代的な都市や宇宙開発の最前線があり、昔ながらの様式をのこした建物で出来上がった街もあるといった具合に、実に多様である。だから外国へ行く必要があまりないのではないか。

この広大なアメリカの二倍の量のセメントを使う国日本で、セメント会社のボスが総理大臣だったのも今までなら良く分かる。だが、革命がやっと起こったのだ。美しかった日本の自然をセメントでぶち壊してきた人達は去ってしまったと思いたい。

中華料理（ニューメキシコ）の場所
Place of the Chinese Restaurant at New Mexico

標高二千メートルの一本道を東へ向かっていた。その日泊まるホテルに着いたのは夜八時前、少し西へ戻れば小さな町があって、そこにチャイニーズ・レストランがあるみたいだけど、とKさん。じゃあ行ってみるか、と荷物を部屋に急いで入れて、また車に乗り込んだ。

その店は「ABC」という中華料理屋らしくない店名で、危うく通り過ぎそうになった。店に入ると空の大きな皿が十枚ほどテーブルの上に並んでいた。どうやらランチ中心の店のようだ。客は誰もいない。これは味は期待できないな、と思った。とり

No.105
2010 Winter

あえずビールというと、酒は無いという。隣の店で買ってこいと指示された。隣の小さなマーケットで缶ビールと一種類だけあったワインを買った。多分コーラなどを注ぐのだろう、真っ赤なプラスティックのコップでビールを飲んだ。ワインの栓抜きを頼むと、無いと言う。隣の店にも売っていなかった。「ABC」は家族でやっている店で、家にあるかもしれないと言って息子が取りに帰った。とにかく料理を頼もうと、メニューを見ながら適当にオーダーした。

一皿目を食べた。これが意外にも「激ウマ」なのである。出てくる料理がすべてうまい。日本人かと言いながら、主人が懐かしそうに出てきた。東京の名店「中国飯店」で料理人をやっていたそうだ。ニューメキシコの辺鄙な場所で思いもかけず、うまい中華料理を食べた。

109

東京スカイツリーの場所

Place of the Tokyo Sky Tree

三百メートルを超えた東京スカイツリーが、上野の大学校舎からはっきり見えるようになった。一方、青山の自宅マンションのリビングからはっきり見えていた東京タワーが、目の前に二十五階建てのマンションが建築中のため見えなくなった。すぐそばに東京ミッドタウンが建築された時も東京タワーが見えなくなるんじゃないかと心配したが、かろうじてミッドタウンの左側に見えた。その先に、台場の花火大会も見えた。何かあるごとにライトアップで彩られるタワーは高層ビルに囲まれてしまったけれども魅力的で、今でも人気がある。タワーの色が変わると今夜は何の日なんだろうかとつい考えた。

高度成長期の昭和の象徴だった霞が関ビルや世界貿易センタービルも今や、どこにあるのか探すのが困難なほど高層ビルが建ち並んでいる。

完成すれば六百三十四メートルの高さになる東京スカイツリーも平成の時代には、このツリーを超す超高層ビルが建ち並ぶのだろうか。映画『三丁目の夕日』に描かれている建設中の東京タワーを思い出しながら同じく建設中の東京スカイツリーを見ている自分が可笑しくなった。昭和三十年代と平成二十年代、同じような社会状況であるはずはないのだから……。

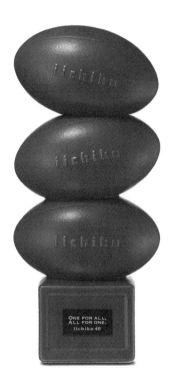

iichiko 40 ラグビーボトル　三和酒類株式会社　2019

総理大臣の場所
Place of the Prime Minister

No. 107
2010 Summer

四十年来の友人が日本の首相になった。菅直人首相である。彼は弁理士の資格を持っていて最初に会った頃は特許事務所にいた。夜中、フラリと事務所を訪ねると黒い腕カバーをして特許図面を一人で書いていた。一九九六年厚生大臣になった彼は薬害エイズ問題を徹底究明し、次は介護問題をやりたい、と言っていた。日本では、まだそれほど老人介護が大きな問題にはなっていなかった頃である。厚生大臣室に呼ばれ、介護問題に火をつけるようなセンセーショナルなポスターを作って欲しい、と頼まれた。そして作ったのは、菅直人厚生大臣の頭に紙オムツを被せ、顔はCGを使って年

取った感じにした、ぎょっとするようなポスターである。「おむつをする人、おつむに

くる人」というヘッドコピー。老人介護の問題が一般化した現在だったら噴飯物の作

品だろう。当時、彼は老人介護の法案だけでも国会に上げたい、と言っていた。「大

臣にオムツを被せるのは、いかがなものか」という役人の一言でポスターは没になった

が、プリントアウトしたものが週刊誌やテレビで紹介された。

　昨年、民主党が政権を取った時、私は米国にいた。日本にも遅ればせながら革命が

起きてやっと先進国の仲間入りが出来ると思った。しかし鳩山政権はごらんのような

ありさま。菅総理大臣には、本当の革命を実現して欲しい。彼ならきっとできるだろ

う。先週、深夜までいっしょに酒を飲んでいてそう確信した。

熱帯の場所
Place of the Tropics

八月、熱帯の国から成田へ帰ってきたら日本の方が暑かった。なんだ、この暑さはと思っていたら、その暑さが連日続いた。日本は亜熱帯を通り越して熱帯になったようだ。東京汐留の編集事務所で作業を行なったが、新橋駅前の温度計は五十℃を指していた。汐留のビル群（日本テレビ、資生堂、電通など）が密集して建ったおかげで、私の事務所のある銀座はおろか練馬区の方まで、東京湾から吹いてくる風が通らなくなったらしい。

熱帯の国では、夕方になればいくぶん涼しさを感じた。朝も太陽が出るまでは涼しかった。日中でも日陰は気持ちよくすごせた。ところが東京の暑さはどうだろう。日陰でも暑い。夜でも暑い。日本名物の電柱に代わってヤシの木が並んでいるところを想像した。都市計画というものがまったくない東京。こんな街は世界的にみたら珍しい。ゼネコンと不動産屋が作った都市、東京に、自然が何か言おうとしているようだ。熱帯では直射日光から逃げて日陰に入ればほっとするが、東京ではクーラーのきいた部屋や車、店にでも入らないと、ほっとできない。しかし、このクーラーから排出される熱で、さらに東京は暑くなる。悪循環である。

KAWAKITA WORKS

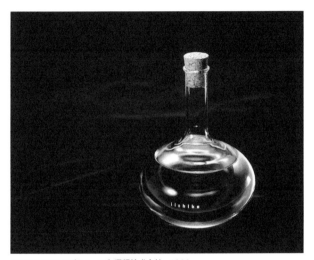

iichiko フラスコボトル　三和酒類株式会社　1998

韓国の場所

Place of the South Korea

二年ほど前、ジャック・アタリが書いた『21世紀の歴史』という本を読んだ。二〇〇九年五月には著者への緊急インタヴューがNHKで放映されたので、ご存知の人も多いと思う。この本の中で彼はアジア最大の勢力となるのは韓国だろう、と言っている。

GDPは二〇二五年までに二倍になり、新たな経済的・文化的モデルとなる。韓国の卓越したテクノロジーと文化的ダイナミズムによって世界を魅惑する。こういった韓国モデルを日本でさえ「成功するためのモデル」として、こぞって模倣するようになる、と言っている。二年前にこの本を読んだ時は「本当だろうか」と思っていた。ところが最近、その兆しが顕著に現れて来た。液晶薄型テレビなどの電化製品や自動車は言うにおよばず、政治、教育においても韓国の方が優れている。芸能界でも少女時代やKARAなどK-POPが日本でも大ヒット。かつての日本がアメリカに示した力よりも計画的で強力である。欧米の真似ばかりして安い輸出品を作っていた日本の産業界に「もっとオリジナルな日本製品を作ろう」と旧通産省輸出局で啓蒙を始めたのが「グッドデザイン賞」(Gマーク)である。今の中国と同じことを日本でもやっていたのだ。しかし、韓国はついに一歩も二歩も抜けた。

MLBの場所
Place of the MLB

侍が現代に生きていたらイチローみたいな感じだろうか。単純すぎると山本哲士さんに怒られそうだが。プロ野球もやっと始まった。でも日本のプロ野球の事ではない。

MLB、アメリカ大リーグの話だ。今やイチローを始めたくさんの日本人選手が大リーグにいる。これまであちこちのスタジアムで大リーグの試合を見たが、のんびりした雰囲気で気持ちよかった。MLBのことは日本のプロ野球より詳しい。インターネットのハイビジョン映像で三十チームすべての試合を日本でもリアルタイムで見られるからだ。しかも、終わった試合も三回裏イチローが三塁打を打った場面を見たければ、その試合の三回裏だけ見られる。日本人の野手でも投手でも活躍の様子がリアルタイムに分かる。もちろん日本人以外の選手も好きなように見られる。日本のプロ野球もこんなサイトを立ち上げればよいのにと思う。

MLBがリアルタイムに見られれば、日本のプロ野球にいようが、アメリカ大リーグにいようがあまり関係ない。イチローや松井をアメリカに盗られたなどというひがみ根性もなくなるはずだ。

日本人の場所

Place of Japanese

三・一一以来すっかり認識が変わってしまったのは私だけだろうか。平安時代なんて千年も前のことだから今生きている自分とはあまり関係ないと思っていた。しかし今回の大地震、大津波は千年に一度のことらしい。千年前、今回と同じ東北で起こった貞観地震、大津波は同じような規模のものだそうだ。九世紀の日本は貞観地震と前後して日本各地に地震が起こっている。富士山も大噴火している。

少しだけ前の話をする。わずか百六十年前ペリーが浦賀へ来航した。ペリーは日本へ上陸して驚嘆した。こんな美しい国が世界にあったのかと。しかも人々は決して豊かではないがとっても幸せそうだと言っている。ペリーだけの感想かと思っていたら

No. 111
2011 Summer

118

その時代に日本へ来た欧米人のほとんどが同じように思っていた。それから百数十年、日本人はその良さをほぼすべて捨ててしまった。欧米人の表層の豊かさを追いかけ、日本人が本来持っていたものには見向きもしなかった。

地球の大変動で動植物が絶滅し、その死が石炭や石油となり人はエネルギーとして利用した。これは大変動の時代のことだが、変化を続けるのがあたりまえの地球は安定の時代から変化の時代に入ったようだ。ある高名なマーケッターが大企業の幹部を前にして言った。地震や津波など天災のことを考えたら商品開発なんてできませんと。マーケティングはどんなに長くても今から数年先を考えてやることのようだ。地球の変化や人間の歴史を考慮しては成立しない代物らしい。そんな短期的な危うい発想に満ちた産業社会に私達は生きている。

熊がいる場所
Place of Bears

十日間で十頭以上の熊を見た。熊といっても動物園の熊ではない。野生の熊である。それも、ほとんど三〜五メートルの至近距離で。最初に出会った熊は道路の横の茂みの中にいた。突然ものすごい速さで走っていった。あの巨体が襲ってきたらとてもかなわないと、恐怖におののいた。それからというもの、道路脇で人間をものともせずに、木の実を食べている熊、道路を堂々と横切っていく熊などに次々出くわした。動物園でしか熊を見た事がなかったので、野生の熊のあまりの毛並みの美しさに感動した。

しかし、カナダにはこんなに熊がいるのかとびっくりした。そういえば、みやげも

No.112
2011 Autumn

の屋には熊が前面に大きく描かれたTシャツや熊のグッズが並んでいた。ある州の車のナンバープレートはプレート自体を熊の形にカットしてある。（写真）

しばらく日にちがたって分かってきた。熊がたくさんいるのではなく、熊が住んでいる場所に人間（我々）が来たのだ、ということが。食べ物がたくさんあるので、熊はめったに人を襲わないそうだ。日本では熊やイノシシや猿や鹿が人家のまわりに出没して農作物を荒らしたり、ゴミを引っ掻き回したり、人を襲ったりして問題になっているが、動物といっしょに人も生活しているカナダの方がずっと自然なんだと思った。

スティーブ・ジョブスの場所

Place of Steve Jobs

同じ時代を生きる人間として、もっとも共感できると思っていたスティーブ・ジョブズが二〇一一年十月五日、五十六歳で亡くなった。

亡くなってすぐに、ウォルター・アイザックソン著で、彼の伝記が世界同時発売された。日本語版も出た。一、二巻で千ページ近くもある大著である。すぐに全部読んだ。日本語版だけですでに百万部を超えている。アップル社のＣＥＯ（最高経営責任者）であったにも関わらず、いわゆる経営者の雰囲気とはほど遠い。しかし、彼は金のことなどたいして考えたことがないのに、世界一の会社の経営者であったのはまぎ

No. 113
2012 Winter

れもない事実である。マーケティング・データなど、ちらっと見はしたが決して従わない。自分が満足するものを徹底的に作り、商品として世界中に大ヒットさせた。

彼はデザイナーではないが、優秀なプロデューサーでありディレクターである。コンピュータだけでなく、通信も出版も音楽も、世の中の仕組みを根底から変えた。いや、そうではなくコンピュータという手段を誰でも使えるようにして、業界の仕組みを自ら変革してみせた。世間一般の経営者やリーダーに対してスティーブ・ジョブズは、こう言うしかなかったのだろう。

Stay hungry. Stay foolish.

（貪欲であれ、馬鹿であれ）

オーロラの場所

Place of Northern Lights

オーロラを見るには、大変な思いをしなければならない。極寒の北極、それも最も寒い真冬でなければならない。いつ出現するか見当もつかないからだ。そして、その夜見えるかどうかは分からない。なんとリスクが大きいのだろう…と思っていたら、オーロラは季節に関係なく一年中見れると知った。そんな観察ポイントが世界中にあるカナダのイエローナイフもそんなポイントの一つだ。八月でもオーロラを見れる。

「えっ、夏でも見れるの？」とびっくりしていたら、「見れる」と現地のコーディネーターが自信満々に答えた。

ここではオーロラはいつでも一日中出ているそうだ。昼間は空が明るくて見えない。夏は夜が短くて見るのに適していないがオーロラは出るという。イエローナイフの八月の夜は短い。真っ暗になるのは十時すぎで三時頃には明るくなる。その間にオーロラを撮影しなければならない。予定は四日間、満天の星空にオーロラが出現した。流れ星は五分おきぐらいに流れる。人工衛星も飛んでいるのが分かる。

しかし、八月なのでヤブ蚊がいっぱい集ってくる。そんな蚊に刺されながらのオーロラロケだった。ところで、オーロラのことを、ノーザンライツ「Northern Lights」と言う。彼らはオーロラのことを、ノーザンライツ「Northern Lights」と言う。カナダやアメリカの人にはまったく通じない。

雑貨の場所
Place of Sundries

将来何のデザイナーになりたいか、と聞くと車のデザインがしたいという学生はほとんどいない。私が学生のころは、車のデザインなど憧れの職種で、最もやりたいデザインのひとつだった。今、東京藝術大学デザイン科の三分の二は女子学生である。他の科も似たようなもので、女性がこのところ多くなった。入学試験は性別が分からないように行っているので結果が出るまで、男女の比は分からない。しかし、蓋を開けてみると三分の二が女性である。これはここ数年変わらない。

そんな学生たちに何のデザイナーになりたいの、と聞くと「雑貨」と答えることが多い。「えっ、雑貨?」。一瞬戸惑うが、なるほどと思う。女だからではない、男の学生もそう思っているようなのである。上昇志向を持たない時代のデザイナーは、生活を豊かで快適にすることを望む。上昇志向などないから、スピードや、かっこよさなどを追い求める車のデザインなど考えもしないのだろう。

男子の入学比率を上げるための方策もいろいろ考えた。しかし、男は女の影でさらに静かにそっといるのだ。リーダーになるのは決まって女子学生である。これからはどんな時代になるのだろうか。きっと今よりいい時代になると思うが。

日本食の場所
Place of Japanese Food

No. 116
2012 Autumn

アメリカのテキサス州は四十℃を超えていた。テキサス・レンジャーズのダルビッシュはこんな暑さでよく投げるものだ、と思った。野球をするには厳しい気温だ。あの高校野球夏の甲子園よりはるかに暑い。世界の天気をインターネットで調べてみるとテキサスより気温が高いのはクウェートしかない。もちろん、アメリカでは一番高い。

そんな連日四十℃を超える中で、日本食ばかりを食べていた。ここ十年でアメリカの日本食レストランは大幅に増えた。店に来ているのは現地の人ばかり、日本人はほ

126

とんどいない。しかも、全員箸で食べている。テキサスも例外ではない。レストラン
は禁煙だから、店の外の日陰でタバコを吸っていた。日向は暑くてとてもとても。

すると、寿司のカウンターにいた日本人らしき板前が表へ出て来た。「オオバは好き
か、ハマチは？」と、英語で聞いてきた。日本語は話せないらしい。「サービスで作って
やろうと思ってね」と、店の角にたくさん植えられた大葉を摘みだした。板前はにこ
にこしながら、自分は福岡県で生まれ五歳の時アメリカへ来たから、日本の記憶はほ
とんどないなどと話した。

アメリカの日本食レストランには必ず寿司があるが、日本の三倍はあろうかという
チャーハンや、カツが二枚ついたカツライス、カツ丼などもある。量は完全に現地の
人サイズだ。

平成の場所
Place of HEISEI

銀座に事務所を持って何年になるだろうか。今の場所に来る前に、銀座で二度引っ越している。ここは新築のときから借りているので、ビルの入口の礎石を見れば分かる。「定礎 一九八九年二月」と彫ってあるので、この年からだろうと想像できる。もう二十四年目である。その頃「季刊 iichiko」の編集室を五階に作ったので、一階のネームプレートは今でもそのまま「5F 季刊 iichiko 編集室」となっている。

一九八九年といえば、昭和が平成になった年である。「銀句会」（銀座の俳句の会）の同人数名と、料理屋に集まり、昭和の次の元号はいったい何になるだろうかと、予

No.117
2013 Winter

想したことがある。もちろん誰も当たらなかったが、そうかこの「銀句会」も二十四年は間違いなく続けていることになる。ちっとも俳句は上手にならないが、今でも句会には出席している。もともと銀座に職場がある人たちの俳句の会だったが、今では銀座にいる人はごくわずか、ほかに引っ越したり、定年で会社を辞めたり変化が激しい。同人の葬式も多くなった。「今年から、平成生まれの学生が入って来るぞ」と大学で大騒ぎしたのが懐かしい。今や学生のほぼ全員は平成生まれである。昭和生まれは年々、確実に少なくなり、平成生まれは間違いなく増えていく。そして、名実ともに平成時代となっていくのである。

場所のネーミング
Naming of Place

知り合いの娘さんが、田園調布高校へ入学した、と聞いた。田園調布に住んでいたことがあるので、あれっ田園調布高校ってどこにあったかなあ、と一瞬考えた。息子は田園調布駅近くにある田園調布小学校と中学校に通った。あっそうか、高校があるのは東急多摩川線の沼部駅のそばだ。田園調布南という所だ。不動産屋の陰謀かどうかわからないが、田園調布は広い。田園調布は五丁目まであって、南には田園調布本町、田園調布南。北には大田区ではなく世田谷区玉川田園調布という地名もある。学校も隣接している世田谷区東玉川に田園調布学園中・高等部があり、玉川田園調布に

No.118
2013 Spring

は田園調布雙葉学園がある。

　場所のブランド力は人気を左右する。川崎市にある調布学園女子短期大学が四年制になる時、田園調布学園大学に名称を変えた。同じように、相模工業大学が湘南工科大学に、浪速短期大学が大阪芸術大学になった。ネーミングによって印象を良くした成功例である。

　しかし、ネーミングに失敗したかなという例もある。うちの事務所と取り引きのある印刷所が、東洋印刷株式会社から株式会社アプライズに社名を変えた。二〇一〇年からだが、未だに社名を覚えられえない。社長は二十一世紀に相応しい企業としてカタカナ名の企業名にしたのだろうが、はたして成功といえるだろうか。東洋印刷の方が立派な会社に思えるのだが。

英語の場所
Place of English Language

No.119
2013 Summer

英語が話せるようになりたかった。英会話スクールにも行った。リンガフォンから石川遼がやっている聞き流すだけで英語が話せるようになるスピードラーニングまで、ありとあらゆる教材を手に入れた。しかし、話せるようにはならなかった。英語は出来る方だった。中学の英語のテストなどほぼ百点ばかりで、クラスで一番だった。

最近、三百人ほどの講演会でこの中に英語がペラペラにしゃべれる人いますか？と尋ねたら一人しかいなかった。後で聞いてみるとアメリカに長く住んでいた人だった。

言葉は文化そのものである。英語を話している国の文化を知りたいと思わなければ覚

えない。日本へ来て数年しか経たない大相撲の外国人力士が敬語まで使って話せるようになるのは、日本文化を知って、日本に慣れようとしたからである。日本人女性と結婚した「白鵬」はじつにうまい日本語を話す。一方モンゴル人同士で夫婦になった「日馬富士」はふだんは奥さんとモンゴル語で会話をしているのだろう。ちっとも日本語がうまくならない。

英文解釈は英語を読めるようになって、欧米の進んだ文明を取り入れるため。英文法はそれが解らなかったら英語で手紙を書いて質問するため。個人コミュニケーションを取るための英会話を最初から排除したのが、我々が受けた英語教育である。つまり、文化としては英語を捉えていなかった。やっとそのことが分かって小学生から英語を教えるようになってきたが。

【教訓】英語は文化である。決して教材の差ではない。

料理の場所
Place of Dishes

ニューヨークでグラマシー・タバーンという最も予約が取りにくいというレストランへ行った。料理はどれも美味しかったが、特に鴨が絶品だった。日本でこんな美味しい鴨料理を食べたことがなかった。スーパーシェフのマイケル・ロマーノさんは日本料理が大好きらしく、日本へよく来て研究しているそうだ。

さて、これから約一ヶ月間ニューヨーク州を回る事になる。その間、昼も夜も日本食レストランに入るだろう。ロケーションの時はいつもそうだ。スタッフの体調を壊さないために、なるべく普段食べている食事をする。アメリカには日本食レストランが、どの町にもあるのでその店に入る。しかし、経営者はほとんど中国人か韓国人。日本人が経営者の店はめったにない。客も現地の人々、日本人の客はまずいない。メニューもほぼいっしょで、寿司が必ずある。「まずいけれど、しかたがないか」と思いながら食べたが、マンハッタンで食べた鴨料理が頭をかすめる。

もし、このまま世界中のシェフが世界中の料理を研究し、自国の料理に生かしていったら、日本料理もイタリア料理もフランス料理も、おいしい料理はみな同じになり、何々料理というのはなくなるのではないかと妄想した。

祇園という場所

Place of GION

　和食が世界食文化の無形文化遺産に登録された。おめでたいことである。一昔前、和食を私達は大切にしてきたか、と言われればそうでもない。むしろ、これからは洋食を食べなければいけないと教育された。体格的にも体力的にも西洋人に劣るのは肉を食べないからだと言われた。子供は洋食を好んだ。ハンバーグやカレーライス、ピザなどを喜んで食べた。野菜の煮物に焼き魚、味噌汁、お新香などは年寄りの食事だった。食べ物番組の多さである。無形文化遺産になって、番組はさらに増えるだろう。

　外国人が日本のテレビ番組を見て驚くことがある。食べ物番組の多さである。無形文化遺産になって、番組はさらに増えるだろう。

　京都の祇園で良く知っている店に学生を連れて行ったことがある。行く前、学生が行くのをいやそうにしている。刺身は臭くて食べられない。日本酒も臭いがいやだと言う。「いやなものは残せばいいから」と学生を連れていった。その学生は刺身をおいしい、おいしいと、食べるわ食べるわ。日本酒もうまい、うまいと、飲むわ飲むわ。感激していた。ようするに、その学生はおいしい和食を食べたことがなかったのである。

　タレントが「うまい」「おいしい」を連発するテレビ番組ばかりではなく、日本人に和食を啓蒙する番組も作ってほしい。

　京都の祇園は別格なのである。

コンピュータの場所
Place of Computer

六十代が、境目だと思う。コンピュータが使えるかどうかの境目のことだ。インターネットだ、メールだ、グーグルアースだ、ＬＩＮＥだとバーチャルな世界が華々しく展開してきた。六十代が多少知っていても、それ以上の事を五十代以下は、さらに知っていて使いこなす。一昔前アナログだデジタルだとさかんに議論していたが、今やデジタルの圧倒的な世界を前にすると、アナログのアの字も出てこなくなる。

パソコンが少しずつ売れ始めた頃、誰でも分かるパソコン雑誌というのに関わった事があるが、今思うとあの時代はいったい何だったんだろうと思う。コンピュータグ

No.122
2014 Spring

ラフィックス（ＣＧ）はあたり前になり驚きもしない。すべての技術にコンピュータが関わっており、それが分かった瞬間、脳の回路は闇の中に沈む。その事をテレビに例えると、モノクロの画像がカラーになった。ここまでだったら、つまりブラウン管だったら、なんとなく分かる。

しかし、それが液晶パネルになりデジタルになって、全部ハイビジョンになり画面の精度が画期的に良くなった。一層深い闇にすーっと引き込まれる。さらに４Ｋになり８Ｋとなると、理解からはほど遠いが、さらに美しくなった画面を受け入れるしかない。

これは何かに似ているぞ、と思った。「言葉」といっしょじゃないか。言葉の意味の普遍性とコンピュータは似ている。

137

67歳の場所

Place of 67 years old

六十七歳になったら、まわりには何となく暇な人が多くなってきたようだ。同窓会やサークルなど出席率がすごくよい。弱くなったが、飲み会の誘いもたくさんある。葬式も増えてきた。寿命がなくなりかけると、そうなるのだろうか。

多くの人が定年退職して集まるそんな会に出ても、話は病気の話や年金か子供や孫の話。とてもついていけない。なぜなら、私は忙しくてたまらないからだ。忙しいという話をぽろっとすると、それは幸せなんだ、という。社会がまだお前を必要としているからだ。うらやましいと、言われる。体力も若い時とくらべたらなくなってきたし、そんなに酒も飲めない。四十歳ぐらいの体力が後十年、今欲しい。人生なんて短すぎて何する暇もない、とつくづく思っている。

大学で学生（これから社会人としてスタートする人）と話していると、同年代の年寄りと話すよりずっと楽しい。闇雲に前向きでおもしろい。たくさんの夢を持っている。それを、心の中で「人生なんてあっという間に終わるんだよ」と思いつつ楽しく聞いている。「クラシック音楽のラストみたいに、人生が盛り上がってジャンジャンジャーンと終わるわけではなく、ある時、世の中からすーっと消えて行って終わりなんだ」という話は決してしない。

67歳の場所 II

Place of 67 years old II

前の号であんなことを書かなければよかった。ばちがあたったのだ。年寄りと話してもちっともおもしろくない。若い子と会っている方がずっとおもしろいという話だ。

朝、起きたら妙に肩が凝っている。会社に着いたら久々にマッサージでも行こうと思った。めったに肩が凝ったりはしないから気になった。それに小さな文字がいつものようにすらすら書けない。妻にそのことを話したら、即病院へ行くべきだ、という。自宅の目の前に病院がある。月一回十年以上通っているから主治医もいる。月一回といっても血圧をはかるだけだから、いつも十分もあれば終わる。たまたまその日は主治医がいて、朝一番で見てくれた。即入院だという。MRIを撮られ、画像を見て脳血栓だということがわかった。小さな白い点が左脳にあった。病院に来るのが早くて良かったという。主治医は神経内科の医師に変わり入院生活が始まった。麻痺は右手の指先だけだがリハビリが必要だ。二週間の入院の間リハビリに励んだ。文字もなんとか書けるようになり、お箸も使えるようになった。病院へ来るのが遅れていたら田中角栄や長嶋茂雄と同じになっていたと聞いてゾッとした。

これからは若者と話すだけではなく、年寄りの話もしっかり聞こう、と考えた実り多い入院だった。

67歳の場所 III

Place of 67 years old III

No. 125
2015 Winter

同年代の人達と話していて、今さらながら分かったことが沢山ある。この歳になるまで、まったく考えていなかったことを深く反省している。ちょっと話していると、脳血栓や心筋梗塞や癌など、どれかしらたいていの人が経験しているのである。普通に生活しているようでいて、じつはそれらの病気に気をつけながら生活しているようだ。そうだったのか。多少歳よりも若く見られるのをいいことに、若い人と話しているほうが楽しいと思って日々暮らしていた自分の馬鹿さかげんに反省するばかりである。

しかし、年相応に生きるというのはどういうことだろうか。これは大問題である。

死を意識して逆算して考え生きることだろうか。最近のシニア向けの雑誌には財産分与や年金、墓、養老院など、老人が考えなければいけないことが、ことこまかに書いてある。死を意識するなんてまっぴらごめんだと、本音では思っているが、衰えてきた自分の身体の現実を見ると、そうもいかないのかもしれない。

が、今、現実に考え実行しているのはこうだ。若い人を育てるというよりむしろ大切にする。自分の意見がいつも正しいとは限らないので、さらに考えてみる。若い人の意見が間違っているとは限らないので、さらに聞いてみる。自分より非力な人間に暴力を振るわない。これら少しばかりのことが、ひょっとしたら正しいのではないかと思うが、どうだろうか。

キューバの場所
Place of Cuba

この仕事が終わったら結婚するの、という若い女性がコーディネーターだった。日本人にキューバをガイドする、と彼氏にいったらイチローの大ファンだから、よろしく言ってくれといわれたそうだ。

夜中に首都ハバナに着いた。カナダのトロントを経由しての長い旅だった。厳しいイミグレーションを通過して外へ出ると真っ暗だった。ひと昔前のサイパンへ着いたようだった。どんな国なのか見当もつかない。

つぎの朝起きると、ホテルの前にはアメリカのクラシックカーがズラリと並んでい

No. 126
2015 Spring

た。よく写真で見る風景である。ハバナの街は建物も古く、ゴミが散乱し道路もあまり綺麗ではない。街には花がまったくない。世界遺産の町や観光地の島へ行っても整備されていなくて、昔の日本の観光地のようだった。レジャー施設のレストランは社会主義の国らしく国営で食事も酒もいまひとつ。クラシックカーは観光用かと思っていたが、なんと国中を普通に走っていた。事故もほとんど見ない。たまに新しめの車が走っているがカーディーラーはまったくない。TOYOTAやHONDAなどの看板も見かけなかった。治安も良いようだ。貧しい街を歩いていても危険を感じないし、人々は明るくて親切だ。アメリカと鎖国して、幸せだったんだなと思った。

インターネットだスマホだグローバルだと、変に進化している日本って幸せなんだろうかと思った。

でも、これからアメリカとの鎖国を終わりにして国交正常化するようになるそうだ。キューバ国民は変わってしまうのだろうか？

腕時計の場所
Place of Wristwatch

一九七四年、カシオから電子腕時計「カシオトロン」が発売された。つまり、デジタル式の腕時計が登場したのである。欲しかった。すぐに欲しかった。発売日、あちらこちらのデパートや時計店を回ったが、どこも売り切れである。落胆していたら、蒲田駅前の「丸井」にあった。値段はなんと六万五千円。高い！　今なら安いデジタル時計は千円もしないで買えるし、新聞の勧誘員がタダでくれる。しかし、躊躇なく買った。

その時、私のコレクター癖が燃え上がった。予想は外れたが、これでアナログの腕時計は世の中から消える、今のうちに針で動く腕時計を集めようと思ったのである。

No.127
2015 Summer

国内や海外の時計屋や骨董屋めぐりの日々が始まった。

今、私の腕にはアップルウオッチが巻いてある。この時計もすぐに欲しかった。予約開始当日に予約したが、届いたのは一ヶ月ほどたってからであった。アップルウオッチが発表された時、これでワールドウオッチは終わると思った。世界中の時刻がわかる腕時計ワールドウオッチは国内各社から競うように発売されている。私もいくつか持っているが、使い方を時々忘れてしまう。しかし、アップルウオッチは世界中の時刻がわかるだけではなく、イヤホンなしで腕時計に話しかけるだけで通話もできる。そのほかの機能もたくさんついている。今後もさらに発展していくだろう。

スマホはいらない。腕時計で世界の時刻を知るだけでなく、電話やメールやLINEをしている二〇一五年の私がいる。

里帰りの場所
Place of Homecoming

今年の六月と七月、マイアミからサンフランシスコまで二度飛行機に乗った。なんと、飛行時間は六時間半。アメリカの国内線だが時差は三時間もある。フロリダのロケが終わって次はヨセミテでロケだったから、そんなスケジュールを組んだのだが。

「まるで横綱の里帰りみたいだ」と冗談を言ったら、みんなキョトンとしていた。答えは簡単だ。現在現役の横綱は、白鵬も日馬富士も鶴竜も全員モンゴル人。彼らが里帰りをするとしたら、モンゴルまで帰らなくてはならない。成田からウランバートルまで、多分六時間半ぐらいかかるだろうと思いこんな冗談を言った。しかし、気になっ

No. 128
2015 Autumn

146

たので六月に日本へ帰った時、調べたらなんと、成田↓ウランバートルは五時間半だった。

アメリカは広い、イチローが一回一千万円もかけてプライベートジェットで全米の球場へ移動する気持ちもわからないではない。アメリカ人のパスポート保有率は三十％だそうだ。その中で隣国のカナダ、メキシコに行くためが五十％。アメリカ人はあまり外国へは行きたがらないらしい。行かなくても、アメリカは広大で変化に富んでいるから、国内旅行で充分なんだと思っていたら、日本のパスポート保有率は、なんとアメリカ人より少ない二十四％。七割以上の日本人は外国へ行ったことがないと知って愕然とした。

外国という場所
Place of Foreign Country

マスコミは、外国人旅行者が、日本人もあまり知らない観光地でもない場所を訪問すると、連日大騒ぎしている。二〇一五年末には訪日者数が年一千九百万人を超えると、これまた東京オリンピックを控えて盛り上がっているようだ。それでも、これはたいした数字ではない。アジアだけ見ても訪問者が年二千万人を超えるのは、中国、香港、マレーシア、タイの四ヶ国もある。一位のフランスにいたっては年八千万人をはるかに超える。

前の号で、日本人のパスポート保有率がわずか二十四％と知って愕然としたと書い

No.129
2016 Winter

148

た。この数字を知る前はもっと外国へ行っている日本人は多いと思っていたから、驚いたのだが、七十六％の日本人が外国へは行ったことがないとしたら、外国のことばかり取り上げる昨今のテレビ番組って何だろうと思った。こんな所に日本人がいるといって訪問したり、タレントが外国へグルメ旅したりしているのは、日本人にもっと外国へ行くように促すためだろうか。どうもそうではないような気がする。ただ漠然とやっているだけだろう。

　その昔、カレーライスはイギリスから日本へ伝わってきた。インドからではない。イギリス人が植民地だったインドの珍しい料理として食べていた。それを見た日本人がこれからは洋食だ、と欧米人に追いつけ追い越せで誤解してイギリスから日本へ伝えた。それはそれで、結果的には良かったのだが。

　また、似たような誤解が起きなければよいがと思いたくなるような時代だ。

「季刊 iichiko」130号の場所

Place of a quartery intercultural iichiko No.130

「季刊 iichiko」が一三〇号になった（二〇一六年四月号）。一九八六年十月が創刊号だから、もう三十年になる。私の事務所の中に編集室を作り、山本哲士さんと二名のスタッフが常駐して編集作業が始まった。まわりにいるのは、デザイナーやコピーライターだから、編集室だけが特異な雰囲気だった。創刊号など一ページ読むのがやっと。

外来語辞典にもないような単語が次々に出てきて、とにかく手こずった。知らないことと、分からないことばかりだった。

場違いな事を始めたものだ、と思っていたら一〇〇号を越えるあたりから事情が変わってきた。少しは「季刊 iichiko」の内容が分かるようになってきたし、なんと私の関係者もこの雑誌に登場するようになった。「まなざしの歴史」を連載した楠元恭治は大学時代からの友人だし、前の号で特集になった金彩友禅の和田光正さんは京都の飲み友達だ。述語制日本の研究などまさに今の仕事と直結している問題である。私が創刊号から関わっていたコミック誌「モーニング」の編集長だった栗原良幸さんとは、哲学をコミックで……などということで近々、山本哲士さんと打ち合わせすることになっている。

なんだか今までデザインとは関係ないと思われていた分野が急速に近づき始めた。

No.130 2016 Spring

KAWAKITA WORKS

いちごみるく　サクマ製菓株式会社　1968

ヨーロッパ言語の場所

Place of European Languages

ヨーロッパの地図と日本列島の地図を同縮尺で重ねてみると、北海道から鹿児島県まではポーランド、チェコ、ドイツ、オーストリア、スイス、フランスを通ってスペインに達する。東京から福岡の直線距離とベルリンとパリはほぼ同じ。そういえば、東京ー福岡と東京ーソウルもほぼ同じだから、福岡にいた子供の頃を思い出す。夜、勉強をしながら、ぼんやりラジオを聴いていると「いけない、韓国の放送をうっかり聴いていた」と、三十分ほど聴いているにもかかわらず、日本の放送とばっかり思っていた。九州弁と朝鮮語はよく似ているのである。

No. 131
2016 Summer

ヨーロッパの人で三ヶ国語を喋れるという人がいるが、私など東京弁、関西弁、山形弁、九州弁と四ヶ国語を理解できる。英語、フランス語、スペイン語、ドイツ語の差など、日本の方言の差と同じではないだろうか。サンクト・ペテル・ブルグはセント・ピーターズ・バーグと同じで「聖ピーターの城」という意味である。少しづつ方言で変わっただけ。城が国によってボルグ、ブルグ、バーグのように変化しているのを理解すれば、日本の方言の変化と同じである。日本はNHKが日本標準語というのを話し、全国同じ言葉で意思伝達ができる。しかし、日常は全国各地その土地の方言をしゃべっている。地方の時代というなら、日本もヨーロッパのように方言を○○語と言って大切にしてほしい。

ヨーロッパの東西と日本の南北の距離はほとんど同じなのだから、もともと言語は均一ではないのである。

バハ・カリフォルニアという場所

Place of Baja California

バハ・カリフォルニアへ行ってみたかった。アメリカ、カリフォルニア州の南に尻尾のようにぶら下がっている細長い半島、砂漠で何もなさそうな不毛な一帯が昔から妙に気になっていた。バハ・カリフォルニアはメキシコである。南北に千六百八十キロもある半島だから、アメリカ南端のサンディエゴから、飛行機に乗って半島最南端に行き、北上することにした。飛行機の窓から覗くと荒地と砂漠が延々と続いてる。川らしきものが見えるが、水は一滴も流れていない。やはり、想像していた通りだ、と思った。

No.132
2016 Autumn

ロスカボスに着くと、サボテンが林立する大地が広がっていた。コーディネーターが「今はシーズンオフだから客が少ない」と言う。「なんでシーズンオフなの?」とたずねると「暑いから」と答えた。確かに暑い。しかし、一帯にはアメリカ人の別荘地が広がっていた。ホテルも想像していたより豪華である。これで今より涼しかったら、いいリゾート地だろうと思った。カリフォルニアからだったら、ハワイより全然近い。

そんなことより、カリフォルニアというのは、ここから始まったことがわかった。アメリカ大陸で一番古い教会。「ホテル・カリフォルニア」というイーグルスが歌にした今でも使われているホテル。エッフェルが設計した巨大な煙突が残る金鉱で栄えた町など。単なる不毛な砂漠の半島ではなかったのである。

155

完璧な時計の場所

Place of a Perfect Watch

今、アップルウオッチを腕に付けている。他の腕時計が欲しいとは思わない。腕時計に関心がないわけではない。関心がないというより大いに関心がある。腕時計や懐中時計のコレクターでもあった。ロレックスやパティックフィリップなどもいくつも持っている。

しかし、関心があったのはここまでである。最近、大々的に宣伝されている男性アクセサリーで一千万円を超えるような華美なものには一切興味がない。そんな腕時計が男のステイタスだとは思わないし、なんで自分は腕時計に興味があったんだろうと

No.133
2017 Winter

逆に思ってしまう。友人で朝日新聞記者だったMさんは腕時計を昔からまったくしない。でも、いつも時間には遅れない。海外へ行く時もしない。「なぜ時計をしないの」と聞くと「何となくわかるから」と。腕時計はMさんの人生には関係ないようなのである。日本の時計メーカーはスイスとは違い、電波とGPSなどを使ったワールドウオッチを出しているが、アップルウオッチには負けると思う。アップルウオッチは飛行機が外国へ着いた瞬間にその国の時間になる。何も特別な操作がいらない。サマータイムの時もきちっとそうなる。

そうだ、私は時間を正確に把握している事に興味があったのだとわかった。そのための完璧な時計が欲しかったのである。

煙草が吸える場所
Place of a Smoking

昔は、地下鉄のホームで煙草を吸ってよかった。もちろん吸い殻入れもあった。ホームだけではない、国鉄（現ＪＲ）の車内には座席に灰皿が付いている車両があり、電車の中でも吸えた。そればかりではない、飛行機の中でも普通に吸えた。いつ頃からか、禁煙となり長時間の我慢を乗客に強いた。

駅のホームでは自由に煙草が吸えたのだが、嫌煙権（煙草のけむりを吸わされない権利）ということが話題になり、「嫌煙の仲」（混雑時のタバコはやめましょう）のような地下鉄のマナーポスターを私は一九七八年四月に作った。さらに、一九八二年十二月には「禁煙ＴＩＭＥ」（朝七時〜九時半、夕十七時〜十九時）というポスターを作り、

No.134
2017 Spring

158

だんだんと地下鉄のホームは禁煙化へと向かう。もう四十年近くも前か……。

いつもウォーキングが終わって、ほっとして一服していた乃木神社の横の公園も全面的に禁煙になっていた。ホテルの部屋も禁煙室が多くなってきた。旅先のホテルへ着くとまず喫煙場所がどこにあるか探すのがルーティンとなっている。

何年か前、キューバのハバナのホテルに泊まった。部屋に入るとテーブルの上に、昔の日本にもよくあった大理石でできた重い大きな灰皿が置かれていた。「お疲れ様。さあ、ゆっくり一服してください」と旅の疲れを癒すみたいに。

マナーポスター「嫌煙の仲」
営団地下鉄 1978

寿司の天ぷらの場所

Place of a "SUSHI-TEMPRA"

明日、アメリカへ帰るというEさんを赤坂の「天一」という天ぷら屋へ連れて行った。カウンターに座り、目の前で揚げてくれる高級な店で、私も滅多に行かない。揚げたて天ぷらはさすがにうまい。Eさんも大満足だった。アメリカへ帰った今も「天ぷらが食べたい、天ぷらが食べたい」と叫んでいるそうだ。

イギリスへ出かける前、日本のテレビニュースで放送していた。今、ロンドンでは日本のラーメンが大ブレイクしており、高級料理として千五百円以上するのだとか。その店はそれを日本へ逆輸入するのだそうだ。これは食べてみなければと思い、ロン

No.135
2017 Summer

ドンのその店へ行った。確かに、うまい方ではあったがそれほど画期的にうまいわけではなかった。もっとうまいラーメンが日本にはたくさんある。

さらに「鉄火巻きの天ぷら」というのがイギリスの日本食レストランにあった。「なに、寿司の天ぷら!」そんなの、日本で出会ったこともない。寿司を揚げたらどんな味になるんだろう。興味津々だったが、まあ想像通りの感じだった。天むすやカリフォルニア巻もあるから、自由といえば自由だが、日本食ブームはこれからどういう風になるのだろう。長い間多くの日本人が研究し作り続けてきた日本の味、そういう良さを来日外国人は発見しようとしているのではないだろうか。

161

コンサートの場所
Place of a Concert

電車に乗って横浜へ行った。安部敦子さんのヴァイオリンコンサートを聴くためだ。

素晴らしかった。何度か訪れた小さな美しい国オーストリアの風景や人々の暮らしがヴァイオリンの優美な旋律とともに浮かんできた。芸術文化やスポーツが生活の一部となっている多くの国と比べて日本はどこかおかしい。「潜在能力を引き出す」という意味の Education を「教育」と訳し、「非日常を過ごす気晴らしや遊び」という意味だった Sport は「体育」と訳した。福岡県より少ない人口なのに、ラグビーのオールブラックスが世界一のニュージーランド。静岡県より少ない人口なのに、日本の国技と

No.136
2017 Autumn

なっている大相撲に横綱を三人も出しているモンゴル。日本の人口の十分の一以下なのに音楽文化が華開いているオーストリア。

経済効果しか考えない日本の政治家と官僚は、結局経済そのものも失うだろう。人にとってあってもなくてもいいもの、もっと人間的な生活がみんなしたいのである。

と思われている芸術。オリンピックがあるから、経済的に潤うからと盛り上げているスポーツ。そんなことより教育と体育を本来の意味に訳して、人のために Education と Sports を行ってほしい。

文部科学省は文系を減らす方針らしいが困ったものだ。というようなことを帰りの電車の中で考えていたら、あっという間に渋谷へ着いた。

ナバホの場所

Place of Navajo

元レンジャーで動物学者のEさんの案内で、グランドサークルといわれる、コロラド、ユタ、アリゾナ、ニューメキシコなどの一帯を旅した。ナバホ族の居留地が含まれる地域はサマータイムを採用していない。アメリカ合衆国の中にあるが、治外法権の地域、つまりアメリカの中にあるちゃんとした別の国なのである。ナバホ族のための法律、警察、大学などもある。

数年前、グランドサークル内で、ナバホ族の居留地にあるアンテロープ・キャニオンのムービー撮影を試みたが、ナバホ族の許可がなかなかおりなかった。ハリウッドの映画でもOKしなかったらしい。

アメリカといったらニューヨークやロサンジェルスなどの大都会をイメージする人も多いようだが、アメリカは偉大な田舎の国なのである。田舎を大切にしなければ、国はなりたたないとつくづく思った。八十三歳になるEさんが言っていた。私が死んだら灰はこのアリゾナの大地に撒いてくれと。

他の動物や植物と同じように地球上で生きて死んでいく。ナバホ族をこよなく愛しているEさんは、そんな大切なことを僕に教えたかったのだと思う。

動物と人間の場所

Place of Animals and Humans

　Yは動物が嫌いだった。犬も猫も嫌いだった。犬や猫が近づいて来ようものなら、声を上げて逃げまわった。そんなYに「噛みつかないから大丈夫だよ」といっても、無駄だった。「動物は信用できない。必ず裏切る」と、まったく聞く耳を持たなかった。Yにどんな動物との体験があったのか、二十年前に死んでしまったので聞く事ができなかった。その後、動物が嫌いという人に出会わなかったので、そのことは考えたこともなかった。

　しかし、このYとの経験は意外な方向に繋がることになる。人を人として扱わず動物のように他の種と位置づけている職業の人がいるのだ。何人かの政治家に会った。総理大臣にも四人会って、それぞれ話をした。政治家には共通する性格があるなと、だんだん思うようになった。なんだかよく分からないけど、それが同じものであることは間違いない。そして、ある時気がついた。政治家は決して口には出さないけど、口に出したらそれは政治家生命を失うことになるけど、「政治家は人間が嫌いだ」。人を物として扱っている。人を人として扱ったら、多分、政治はできないんだろうと推察される。だから政治を真剣に突き詰めようと思えば思うほど逆説的なようだけど、人が嫌いになるのだろう。

SNSの場所
Place of the SNS

今から二十五年前、一九九三年には、福井県の「宝」が二万件を超えた。人口約八十万人の福井県民が寄せてくれた自分が「宝」だと思うモノの数である。県民自らが発掘した「ふくい宝さがし」はさまざまな示唆を生み出した。自主組織「福井デザインコミュニティー」では、この二万件を超える「宝」を八百九十七に分類した。「どんな」を示すカテゴリーのワード二十三語（珍しい、おいしい、古い、豊かな…など）と「モノ、事、場所、時」などを示すワード三十九語（春、行事、海、魚…など）。この二つのワードの組み合わせでさまざまな分類ができた。

No.139
2018 Summer

例えば、福井の「おいしい宝」ならば、おいしい魚、おいしい野菜、おいしい果物、おいしいコメ、おいしい水と述語分類することによって、福井のおいしいモノがずらりと並び、県民一人ひとりが実感できる展示とすることができた。

寺院や風景といった主語で分類してもあまりアピールしないのは何故だろうか。それは、ふだんの生活実感とは関係ない冷めた分類だからだと思う。県民が寄せた述語分類した「宝」は県民の実感そのものだから伝わるのだ。

福井県が誇る観光地の永平寺という禅寺、東尋坊という奇岩を福井の「宝」だという人が意外に少なかった。お父さんが教えてくれた日本一の夕日が見えるという高倉峠、これは高倉峠の夕日が「宝」ではなく、お父さんが教えてくれた夕日、つまりお父さんが日本一と言った夕日だから「宝」なのである。「ふくい宝さがし」を仕掛けた私は、逆に「宝」からいろいろなことを教わった。これが、NEWSとSNSの差ではないだろうか。

167

足湯とバーベキューの場所

Place of Footbath & BBQ

No.140
2018 Autumn

たいして興味はなかった。マンションの屋上に足湯やバーベキューもできる設備が整っているというのだ。紹介された部屋を一通り見て「次は屋上を見てください」と不動産屋が言う。国会議事堂を見下ろしながら足湯に入れる所があるらしい。悪趣味だなとその時は思った。屋上には足湯だけでなく、プライベートレストランや各種会合ができる建物、サンデッキ、バーベキューの設備などがある。

歌手のSがバーベキューをやりたい、と言うので、猛暑も終わるだろう九月一日、屋上のスペースを借りることにした。ところが、このところの温暖化で猛暑も豪雨も

168

一向におさまらない。やきもきしながら前日のウエザーニュースを見ていた。正午頃から雨という予報になっていたので、急遽十二時からだったのを十時からに変更。この日を動かすと、お互いのスケジュールの関係でいつできるかわからないので強行した。

　総勢十八人、この中に、小さな子供が四人。あっという間に足湯がプールと化した。

　バーベキューは準備などが大変だが、みんなが開放的になっていいものである。川辺でやったら泳ぎたくなる気持ちもわからないではない。皇居の森と国会議事堂に隣接した屋上にこんなスペースを考えたタワーマンション設計者に拍手を送りたい。

　空は、天気予報が外れ一日中晴れていた。

テレビの場所
Place of Television

一九六八年、大学二年ごろ西武池袋線の石神井公園駅のすぐそばに住んでいた。SONYから一ガン三ビーム方式のトリニトロンカラーテレビが発売された。他社のシャドウマスク方式より良さそうだった。近所の西友ストア石神井店でも売っていた。欲しい！　しかし、まだ実家にもカラーテレビはない。二十四ヶ月月賦で買った。学生の身でと、多少罪悪感を感じながら西友ストアから六畳一間のアパートへ抱えて帰った。室内アンテナを繋いだらカラーの画面がパッ！　と映った。この時の感動はいまだに忘れない。

No.141
2019 Winter

170

二〇一八年十二月一日、4K8Kテレビの放送が開始された。十一月、初代から何台目かになる液晶テレビが壊れた。SONYから発売されたばかりの4K対応有機ELテレビを買った。女性店員に「十二月一日から4K放送が始まるのでチューナーも予約してください。三万円割引します」と言われるままにそうした。十二月一日となりリモコンの4Kのボタンをポチッと押したら、いきなりNHKの背の高いアナウンサーが4Kの画面の解説を始めた。映し出された映像は、今までのテレビ画面とはまったく違う。それは、五十年前に匹敵するほどの感動だった。

テレビというメディアが4K8Kによってまったく変わることになると思う。映画でもない。現実でもない。そんなバーチャルリアリティの世界がそこに存在していた。

会話の場所
Place of Conversation

Eさんと、また旅をすることになった。Eさんは元アメリカ海兵隊員でレンジャー、動物学者でもある。特に鳥類が専門で旅行中は双眼鏡を離さない。アーノルド・シュワルツェネッガーに猟銃の使い方を教えたこともあるEさんは八十歳を超えているが、誇り高き「MARINE」のキャップをかぶり街を歩くと、知らない人が次々に話しかけてくる。アメリカの元軍人の連帯意識はすごいなと思った。

Eさんはアメリカ生まれのアメリカ育ちの白人、英語しか話せない。私は日本生まれの日本育ちで、日本語しか話せない。Eさんは、日本語が話せたら私ともっと話が

できるんだが、といつも残念がっていた。

手の平にすっぽり入る程度の大きさの翻訳機が発売された。しかも Wi-Fi が繋がらなくても世界中で使えるという。「これだ!」これを今度の旅には持って行こう。そしてEさんとじっくり話をしよう。日本語で話せばパッと英語に、英語で話せばパッと日本語に変換される。これで、旅がいつも以上に楽しくなると思っていた。しかし、使ったのは最初の二、三日だけ。珍しい鳥や動物の名前を他国語に翻訳するのは、一般でも難しい。それに主語、述語をしっかり文章のように言わなければ翻訳機に誤訳されてしまう。私達は普通は、主語のない述語だけでしゃべっているからだ。

百年前の場所

Place of 100 years ago

百年前の日本の写真を見ていたら、ほぼみんな着物姿だった。それから百年後の今、着物姿なのはそれを着なければならない職業の人か、伝統行事や冠婚葬祭などの特別な時のみで、ほぼすべての日本人は洋服である。同じころT型フォードが登場し、クルマ社会が始まった。そして、世の中は一変し、道路は次々に舗装され国土はクルマ社会に合わせて変貌していった。百年でこれだけ変わるのである。寿命が伸びて、これからは人生百年の設計を考えなければいけないなどと叫ばれているが、そんなこと本当にできるのだろうか。世界中の人がスマートフォンを片手に持って歩く姿

No. 143
2019 Summer

174

など、百年前の人は予測できただろうか。

　現在は、アメリカで誕生したマーケティングという方法論が時代を覆っている。あたかもそれが正論であるかのように、この単純な方法で何事も決めている。ブラジルの奥地などでまったく文明と接したことがない人類が時々発見されるが、何も知らない人、こういう人達にマーケティングなど、通用するわけがないと思う人がいるだろうが、じつはそういう人ほど通用するのである。百年前、日本人が着物を脱いで次々と洋服を着ていったのは、マーケティングがあったからこそなのである。それぐらい単純で有用な方法だから、世界中で使われてきた。しかし、時代が進むにつれてだんだん通用しなくなるだろう。

　マーケティングは、すでに限界に来ているのである。百年後には確実になくなっているだろう。

花が咲く場所

Place of Blooming Flowers

ロケで世界を廻っていると花がまったくない場所へ行くことがある。ハワイから貨客機に乗って五時間ほど南下するとクリスマス島というキリバス国の島に着く。何もない暑い島である。椰子の木しか生えていない。花はまったく咲いていないから、遠くから見ると、椰子の木が雑草に見える。

キューバにも花はなかった。家の庭に花がないのである。綺麗な花が咲く木を植えたり、草花で自宅の庭を飾ることなど、貧しくて余裕がないのだなと思った。

南アフリカのナマクアランドという場所に神々の花園と言われている所がある。

No.144
2019 Autumn

沙漠（沙漠には、砂だけの砂漠、岩でごつごつした岩漠、土だけの土漠がある）に年一回だけ、短い時間一面が花畑になる。ふだんは花など咲かない沙漠がである。今この一帯を地元の行政機関が必死に保護しようとしている。

ハワイには、花が咲き乱れている場所があちらこちらにあるが、ほとんどの花が、もともとハワイにあった花ではなく世界中から持ってきたものだ。ハワイやタヒチなどジャングルには自然に花が咲き乱れている場所などほとんどない。ハワイやタヒチなどで花が美しく咲いている場所は人が住んでいる家のまわりか、人が意図的に作り上げた一帯、あるいは保護している場所であることがほとんどである。美しい花がいっぱいで優雅で心落ち着く場所は、人が作り、人が手入れするしかないのである。

二本木、四本木、六本木という場所

Place of "NIHONGI" "SHIHONGI" "ROPPONGI"

No.145
2020 Winter

四本木（シホンギ）さんという名前の人とニュージーランド関係の仕事をすることになった。変わった苗字の人だな、とその時思った。大学で教えていた学生に六本木さんという女子学生がいた。どうも本人はこの六本木という名前があまり好きではなさそうだった。「僕、六本木に住んでいるんだけど」と声をかけたら、とたんに嬉しそうな表情に変わった。

二十〜三十代の頃、毎晩六本木で飲み歩いていた。バーの外に出るとだいたい夜が開けていて、朝日が眩しかった。今、ミッドタウンがある場所は「防衛庁」でこの一画

だけは、まわりとは全然違っていたが、その前の路地を入ると、芸能人が集まる店が数軒あり、私の住まいは六本木ではなかったが、夜な夜な出かけていた。

そのずっと後、ミッドタウンから北へ七分ほど行ったところに住むようになったが、不便な場所だった。スーパーマーケットがなかったのである。しかしミッドタウンの地下に二十四時間営業の店が開業して便利になった。朝方、パンを買いに行くと、バーから酔っぱらった若者がフラフラしながら出てくる。まるで、昔の自分を見ているようだった。スーパーのレジではSMAPのKが、同じ列に並んでいたり、ゆるさと華やかさは昔と変わらない。

この前、ニュージーランドのクライストチャーチに二週間近く滞在していた。ワールドカップラグビーでニュージーランドがイングランドに負けた夜は、まるでお通夜のようだった。なんと滞在していたホテルは DoubleTree（二本木）by Hilton という名前だった。

ミツバチが棲む場所
Place of the Bee Live

No. 146
2020 Spring

銀座五丁目から三丁目の紙パルプ会館というビルに引っ越してきてから、もうすぐ二年になる。このビルは屋上でミツバチを飼っていることで有名である。東京都心のビルでミツバチを飼っているなんて、なんとなくロマンチックだし優雅な感じがしてイメージも悪くない。ミツバチにとっても都心には天敵のスズメバチは少ないし、蜜を集めるための花が咲く浜離宮や日比谷公園や皇居の庭などがある。また最近の高層ビル化で空地が増え、花の咲く木々を植えられる場合が多い。都心はミツバチにとって絶好の棲み家になりつつあるようだ。

180

最近ものすごい写真を見た。ミツバチが三匹横一列に並び、今にも飛びかかりそうに真っ直ぐ前をにらんでいる。まるでラグビーのフォワードの第一列のような迫力があった。

なんとこの写真は、体が四センチもあろうかという天敵スズメバチに、今まさに飛びかかろうとする瞬間の写真だった。まず、この三匹がタックルしたら、続いて他のミツバチが群がり「蜂球」というモノを作る。群がったミツバチは飛翔筋を震わせ微量の熱を出し「蜂球」の温度を上げ、スズメバチを蒸し殺しにするというのだ。

天敵に勝つための工夫はいろいろな動物がやっている。圧倒的に強い相手にどうやったら勝てるかと日々研究しているのである。

二〇二〇年の場所

Place of the 2020

二〇二〇年、こうなることをずっと前から予知はしていたが、自分自身がこれほど巻き込まれるとは思っていなかった。二〇二〇年にはもう私は死んでいて、この世にはいないだろうから自分には関係ないだろうとさえ考えていた。スウェーデン人の十六歳の少女グレタ・トゥーンベリさんの訴えが切実に感じてならない。目に見えない、小さな新型コロナウイルスが世界中のすべての人類に、同時に影響を与え動かすことなど、ウイルス問題は過去にたびたびあったこととはいえ、まさか二〇二〇年の大変化とはこの事だったとは思わなかった。

No. 147
2020 Summer

人類はあと二百年で本当に滅びるのだろうか？　アメリカが衰退して、かわりに中国が躍進して世界に君臨するのだろうか。それとも国が廃れて、GAFAが世界を支配するのだろうか。そういえば、まだ目が覚めてから数時間しかたっていないのに、GAFAをすべて使っている。Apple の iPhone を ON にしメールや LINE をチェック、Google で調べ物をして、Amazon で一冊の本を購入、Facebook で送られてきた珍しい映像を見た。

知らず知らずのうちに、GAFAに支配され始めている。それでもわけのわからない中国よりはマシか。第二次世界大戦が終わってつい数年前までの七十年は、今考えると地球はまだ平穏だった。そんな時代も終わって、いよいよ人類にとって地球は住みにくい星となっていく。三十年ほど前のシンポジウムで惑星科学者の松井孝典さんと激論を交わしたことを思い出した。松井さんは、人類は地球以外の惑星への移住計画をたてなければ手遅れになると言っていた。

人が生きる次の場所

The next Place where people live

人はお金のために働かなくなる。いずれそうなることは間違いないだろう。とは言え、それが当たり前になるためには、天動説から地動説に世界が変わったぐらいの時間が必要になるかもしれない。

天動説から地動説に世の中が真反対に変わったのは、天動説を信じていた人がすべて死んでしまったからだ。そんな長い時間がかかったことを、歴史は証明している。

ボランティアなど誰もやっていなかった時代、一般の人はまるで意味がわからなかった。なんでタダで働くのだろうと。しかし、比較的短い時間で日本にも浸透し、

No.148
2020 Autumn

状況は変わった。今はよくわかっている。では、世界中の人がお金のために働かなくなるのは、お金のために働いていた人がみんな死んでいなくならなければ、不可能だろうか。

人がお金のために働くようになったのは、人類の歴史から見れば、ごく最近のことである。自分たちにとってマイナスなことを、人は排除することができる。それは倫理的なものではなく人間にとって本質的な行為でなければならない。「人のために自主的に働く」という、ボランティアが、広く受け入れられたのは、人の本能と合致したからであり、人のためにならない行為は、人類が生き残るためにいずれ本能が排除するとプログラムされているからだ。

口走った場所

Place of the "blurt out"

嘘つきだと思っていた。なんで、あんなことを言ったのだろう。自分で自分がいやになっていた。しかし、口走ったことが次々に現実となるのである。子供のころ、こんな出来事があった。

毎朝、義兄が運転するトヨペットの助手席に乗るのが楽しみだった。義兄は日本酒の一升瓶が十本入った木箱を積み、大分県中の酒店に配達していた。ある朝、「途中でガソリンがなくなったらどうするの?」と私は義兄に聞いた。「そういうことは起こらないよ。ちゃんとガソリンがどれぐらい入っているかチェックして出発するから」と義兄は笑って答えた。

その日、二人が乗ったトヨペットは山の中の泥だらけの一本道で止まった。義兄は山を徒歩で一時間ほど下り、ガソリンの入ったバケツを下げて帰ってきた。私は、助手席で一人で待っていた。自分が口走ったことが、たびたび現実になってしまう不思議さを思いながら。

二〇二〇年に五百年に一度の大変革が起こるとドラッカーが言った、という話は一九〇〇年代の終わりごろから最近まで、大学の講義や世間話の中でたびたびしていた。しかし、ドラッカーを読み込んだ友人がいて、ドラッカーはどの本にもそんなことは書いていないと言う。誰かほかの学者と間違っていたのかなと思い、調べたがわからない。

二〇二〇年、それまでのシステムや決まりなど何も引き継がない大変化が起こると言ったのは、ドラッカーではなく、ひょっとしたら私が口走った妄想だったのかもしれない。

187

大震災とコロナの場所

Place of Great Earthquake and COVID-19

No. 150
2021 Spring

昔、11PMというTV番組で、すれ違った（出演していた曜日が違った）ことのあるイラストレーターのクリョウジさんと福井から東京への帰りの列車で隣同士になった。クリさんは、大地震には一生の間一度しか遭遇しない、二度は遭わない。自分は福井大地震の経験があるから、もう大地震には遭わないと言っていた。そんなものかなと思い、クリさんに長生きを願った。

天変地異と感染症、人間の力では容易にコントロールできない。でも起こるし広がる。これは、人が生きる長さ「人生」とはどうも関係なさそうである。

五十歳で亡くなった親友のＩは、東日本大震災も、もちろんコロナも知らない。た

ぶん華やかで楽しい毎日のまま天国へ行ったんだろう。しかるべきタイミングで一生を終わることの方が、ひょっとしたら長生きするよりいいのではないかと思ったりした。コロナのことを全く知らないで亡くなった大学で同僚のHやM。まさか、こんなことが将来に起こるなんて夢にも考えなかっただろうから、まったく運がいいよな。

その後、授業はテレワーク、展覧会は予約制とかで大変だったんだから。そんなよくわからない憤りみたいな、理不尽な感覚すら感じてしまった。

二〇二〇年は東京オリンピックだから、その前年二〇一九年にあるラグビーワールドカップ日本大会は盛り上がるまいと、必死でいくつもの事前イベントをやったが、予想に反して大いに盛り上がり、挙げ句の果てに、東京オリンピックはコロナのために、翌年へ延期で右往左往。

大地震の事なんか考えたら、マーケティングなんてできないよ、と言っていたA先生は今どう思っているんだろう。

あとがき

一九八六年秋に創刊した「季刊 iichiko」が二〇二一年春に一五〇号になった。三十五年前のことをどうしても書きたくなる。銀座のポーラ文化研究所で講演をやった時の司会進行が、山本哲士さんだった。講演後、飲みに行った時、山本さんは、学者はいかに悲惨かを話した。とにかく、原稿料が安い。それは本が売れないからだ。内容が難しいので売れないのだから、もっとやさしく書いてくれ、と出版社。海外取材なんてとんでもない、こんな部数しか売れないのに、何を考えているんだ。などと自分が置かれている現状をまくしたてた。

それじゃ、山本さんが置かれている現状をすべて解決できたら、素晴らしい本が書けますか？と聞いたら、そんなこと出来っこないと、山本さん。原稿料が高い。本は

売らなくて良い。内容はいくら難しくても良い。海外取材もOK。

私が決めたことは「季刊iichiko」という誌名だけ、それ以外は自由。まだ無名だった焼酎「いいちこ」のことを書く必要はない。こんな雑誌、五号で潰れると誰しもが思った。が、一五〇号である。私に「あとがき」を書いてくれと頼まれた。とんでもない、そんな難しい雑誌の「あとがき」なんてとても書けない、と断ったが、何でもいいからと三十五年も続けた。

その「季刊iichiko」の「あとがき」を山本さんが新書にしてくれた。竹中龍太さん、栗林成光さん、編集とデザインをありがとう。

河北秀也

河北 秀也（かわきた ひでや）

1947年、福岡県久留米市生まれ。アートディレクター。東京藝術大学名誉教授。1971年、東京藝術大学卒業。1992年より東北芸術工科大学教授を勤めた後、2003年より東京藝術大学デザイン科教授に就任、2015年退任。東京藝大2年の時にサクマ製菓のキャンディ「いちごみるく」のデザインを手がける。1972年、営団地下鉄（現：東京メトロ）の路線図のデザインを制作。1974年、日本ベリエールアートセンターを設立。70年代から80年代にかけて営団地下鉄のマナーポスターをシリーズで手がける。1983年より三和酒類焼酎「いいちこ」の商品企画、ポスターなどのアートディレクションを手がけ、固有のデザイン世界を創造してきた。1986年より「季刊 iichiko」を監修。「いいちこ」のCMテーマソングにビリー・バンバンの楽曲を使用、2009年には新商品「日田全麹」CMソングに『また君に恋してる』を坂本冬美にカバーさせ大ヒット。2000年にグッドデザイン賞、01年に日本パッケージデザイン大賞の大賞、01年、04年、12年にナショナル ジオグラフィック日本版広告賞（アートディレクター、写真家として）などを受賞。著書に『河北秀也のデザイン原論』（新曜社、1989）、『風景の中の思想―いいちこポスター物語』（1995）、『風景からの手紙―いいちこポスター物語2』（1996）、『透明な滲み―いいちこポスター物語3』（1997、以上ビジネス社）、『元祖！日本のマナーポスター』（グラフィック社、2008）、『デザインの場所』（東京藝術大学出版会、2014）など。

知の新書 007

河北秀也
場所のこころとことば

発行日　2021年7月20日　初版一刷発行
発行所　㈱文化科学高等研究院出版社
　　　　東京都港区高輪 4-10-31　品川 PR-530 号
　　　　郵便番号　108-0074
　　　　TEL 03-3580-7784　　　FAX 03-5730-6084
ホームページ　　ehescbook.com

印刷・製本　　　中央精版印刷

ISBN 978-4-910131-16-0　　カバーデザイン＆レイアウト 栗林成光
C1270　　©EHESC2021